名家临名帖丛书

刘运峰 主编

黄自元临玄秘塔碑（节选）

（唐）柳公权 书

（清）黄自元 临

南开大学出版社

图书在版编目(CIP)数据

黄自元临玄秘塔碑：节选／（唐）柳公权书；（清）黄自元临. —天津：南开大学出版社，2019.1
（名家临名帖丛书／刘运峰主编）
ISBN 978-7-310-05731-3

Ⅰ.①黄… Ⅱ.①柳… ②黄… Ⅲ.①楷书－法书－中国－清代 Ⅳ.①J292.26

中国版本图书馆 CIP 数据核字(2019)第 000445 号

南开大学出版社出版发行
出版人:刘运峰
地址:天津市南开区卫津路 94 号　　邮政编码:300071
营销部电话:(022)23508339　23500755
营销部传真:(022)23508542　　邮购部电话:(022)23502200
＊
北京隆晖伟业彩色印刷有限公司印刷
全国各地新华书店经销
＊
2019 年 1 月第 1 版　　2019 年 1 月第 1 次印刷
285×210 毫米　16 开本　8 印张　66 千字
定价:65.00 元

如遇图书印装质量问题,请与本社营销部联系调换,电话:(022)23507125

學書津梁

孙伯翔题

看家本领——『名家临名帖丛书』序

刘运峰

古人云：『半部《论语》治天下。』表面看起来似乎不可思议，一般人立身处世，尚需要各种知识和学问，更不要说治理国家这样的大事了，半部《论语》怎能够用？但仔细思考，也颇有几分道理，因为，无论做任何事情，只要深入下去，达到炉火纯青、举一反三的地步，这件事情也就做成了大半。世间最常见最普遍的毛病就是什么都知道一点点，但什么都是浅尝辄止，半途而废，到头来一事无成。

人的生命长度有限，时间精力有限，生存空间有限，加之随时随地都会受到主客观条件的限制，一生中不可能做太多的事情；如果在一生中能够将一两件事情做好，做到极致，也就很不容易了。这就要求人要学会选择，学会放弃，将有限的时间和精力用在有价值有意义的事情上，不贪多求全，不泛滥无归。

说到书法，似乎也需要提到『专精』。我曾经看到过不少这样的介绍，说是某某书法家篆隶楷行草，样样精通，甚至说能够写上百种的书体，有的还在许多地方举办过展览。初看介绍，很是佩服，因为根据自己几十年学习书法的经验，我深深体会到，单是把一种书体写好就很不容易，遑论其他。等到看了相关报道中的一些图像，觉得满不是那么回事，充其量只是照猫画虎而已，哗众取宠、制造噱头的动机远远超过了作品本身。即使是古今的大书家，也没有『十项全能』。王羲之很是自负，自称『顷寻诸名书，钟张信为绝伦，其余不足观』。又说『吾书比之钟张，钟当抗行，或谓过之，张草犹当雁行。然张精熟，池水尽墨，假令寡人耽之若此，未必谢之』。可见，王羲之对于张芝的『精熟』，尽管有些不服气，但也是承认的。东晋之后，名垂史册的书法家有许多位，但找不出一位是诸体兼善的。元代的赵孟頫称得上全才，但最能代表其水平的还是楷书或是行楷，

其篆隶只能归入『能品』之列。近现代书家也同样如此，大多也是在一两种书体上有过人之处。

这也说明，学习书法其实用不着诸体皆学，更不要追求诸体兼善，只要有一两种书体站得住，就足以傲视群雄了。说得更具体一点，只要在一两种碑帖上达到了形神兼备的程度，也就奠定了步入书法殿堂的基础。实际上，临摹碑帖的过程就是一个不断观察、不断体味、不断理解原碑帖上达到形神兼备的程度，也是一个不断咀嚼、消化进而升华的过程。这就如同诵读古诗文，每诵读一遍，都会有不同的感悟，最后融入自己的精神，化作自己的气质。比如，吴昌硕之于《石鼓文》，几十年浸淫其中，临写无数遍，终成一代大家。他的篆书、隶书、行草乃至绘画的用笔，也都有《石鼓文》的影子。又如，黄自元之于《九成宫醴泉铭》，其点画、结体以及精神气质，都达到了纯熟的程度。也正因为如此，才有了后来黄氏的《间架结构九十二法》。再如，顾随之于《同州圣教序》，其点画之精到，结体之完美，气度之高妙，令人叹为观止。顺便说一句，顾随在书法上受教于沈尹默，而且，沈尹默最为拿手的就是褚遂良的《圣教序》。但是，顾随并没有亦步亦趋地模仿沈尹默，而是学师之所学，直接临摹《圣教序》，终具自家面目。其实，吴昌硕、黄自元、顾随对于著名碑帖的临摹就是通常所说的『看家本领』。评价一个书家的功力，一个最重要的方面就是看他有没有『看家本领』。具备了『看家本领』，就具备了举一反三、触类旁通的基础，也就具备了向更高层次迈进的资本。否则，就会失去根基，失去依托，最终也会失去自我。

正是出于这样的考虑，我们决定编辑出版『名家临名帖丛书』，通过对照的形式，将清代以来书法名家临写的著名碑帖展现给读者，意在使读者看到书法名家的『看家本领』，从而受到启发，得到借鉴，最终使自己具备真正的『看家本领』；同时，加深对书法的认识和理解，进而提高创作水平，为中国书法的传承和发展贡献一份力量。

二〇一八年十一月二十二日

2

柳宗元书《玄秘塔碑》及黄自元临本

《玄秘塔碑》全称《唐故左街僧录内供奉三教谈论引驾大德安国寺上座赐紫大达法师玄秘塔碑铭并序》，唐会昌元年（八四一）十二月立，高三百八十六厘米，宽一百二十厘米，裴休撰文，柳公权书丹并篆额，邵建和、邵建初镌刻。该碑正文为楷书，共二十八行，每行五十四字，现存于陕西西安碑林。

柳公权（七七八—八六五），字诚悬，京兆华原（今陕西铜川）人。官历中书舍人、谏议大夫、工部侍郎、太子宾客，后为太子少师，封河东郡公。柳公权是唐代中晚期以楷书著称的书法家，也是和欧阳询、颜真卿齐名的唐代三大书家之一，其书法世称『柳体』，与『欧体』『颜体』并称。柳公权的书法博取众家之长，师法『二王』，得其遒媚；取法欧阳询，挹其严整。但更多的是受颜真卿的影响，他吸收了颜体中的笔力强健、气象宏大的特点，但又自成一家，在点画上变颜体的丰腴厚重为肥瘦适中、力度中含；在结体上变颜体的宽博开张为中宫紧凑、内紧外松；在气韵上变颜体的雄浑刚健为端重严和、清俊脱俗。正因为如此，柳公权得到了世人的公认和赞誉。宋米芾《海岳名言》云：『柳公权如深山道士，修养已成，神气清健，无一点尘俗。』清康有为《广艺舟双楫》云：『唐末柳诚悬、沈传师、裴休，并以遒劲取胜，皆有清劲方整之气。』『诚悬则欧之变格者，然清劲峻拔，与沈传师、裴休等出于齐碑为多。』

《玄秘塔碑》是柳公权六十三岁时的作品，也是柳体中最负盛名的作品。此时，柳公权书法已经进入成熟期，个人风格已经形成，这件作品也就成为人们临习的范本。明王世贞称其为『柳书中之最露筋骨者，遒媚劲健，固自不乏』。清王澍称此碑为『诚悬极矜练之作』。

1

黄自元（一八三七—一九一八），字敬舆，号澹叟，湖南安化县龙塘乡人，为清末著名的书法家和实业家。黄自元于清同治六年（一八六七）中举，次年殿试名列第二（榜眼），授翰林院编修，曾任顺天乡试同考官和江南乡试副考官。

黄自元出身名门望族，自幼受到传统文化的熏陶和浸染。自六岁开始，即随祖父习字，初学颜真卿、柳公权，后学欧阳询及『二王』，寒来暑往，临池不辍。他临摹功力深厚，几乎临一家像一家，这种超凡的功力也使他在科举考试中派上了用场。他曾经人推荐，奉诏进宫为光绪皇帝生母书写《神道碑》，为表虔敬，黄自元坚持双膝跪地，悬腕书写，其秀雅美观、工整匀称的书法深得光绪皇帝的赏识，当即赐以『字圣』称号。从此黄自元名声大振，效仿者争先恐后，蔚然成风，其字逐渐成为社会上的通用字体，也成为读书人科考的书法标准。他所临写的《柳公权书玄秘塔碑》《欧阳询书九成宫醴泉铭》以及用工楷书写的《文天祥正气歌》等经由长沙墨香簃书画店印行后，一时风行海内，成纸贵洛阳之势。尤其是他晚年总结自己几十年书法心得所撰写的《间架结构九十二法》，竟达到了妇孺皆知、人手一册、学书之人案头必备的程度。有人评价，黄自元既为无数的读书人提供了写字的范本，也使得本来表现性情的书法趋于统一和僵化，正因如此，黄自元被称为『千篇一律』『状如算子』的始作俑者。但平心而论，黄自元的确具有很深的书法功力，其书法用笔的精到、结构的严谨，达到了一种自然天成的境界，对于书写的规范化、标准化、普及化功不可没。

黄自元临写的《玄秘塔碑》，无论点画还是结体，以至精神气质，对照原作来看都惟妙惟肖，可谓『下原作一等』。其用笔一丝不苟，从起笔的藏锋，到行笔的节奏，以及转折处的提按，黄自元都亦步亦趋地遵从着原作的规矩。在结体上，黄自元也抓住了柳体内紧外松、字势向右上方倾斜的特点，颇具动感，通篇气定神闲、和谐统一，一体现了黄自元的深厚功力。

二〇一八年十二月七日，南开园

刘运峰

2

唐故左街僧錄內供奉三教談論引駕大德安國寺上座賜紫大達法師玄秘塔碑銘并序

江南西道都團練觀察處置等使朝散大夫兼御史中丞上柱國賜紫金魚袋裴休撰

正議大夫守右散騎常侍充集賢殿學士兼判院事上柱國賜紫金魚袋柳公權書并篆額

玄秘塔者，大法師端甫靈骨之所歸也。於戲！為丈夫者，在家則張仁義禮樂，輔天子以扶世導俗；出家則運慈悲定慧，佐如來以闡教利生，舍此無以為丈夫也，背此無以為達道也。和尚其出家之雄乎！

天水趙氏，世為秦人。初，母張夫人夢梵僧謂曰：「當生貴子。」即出囊中舍利使吞之。及誕，所夢僧白晝入其室，摩其頂曰：「必當大弘法教。」言訖而滅。既成人，高顙深目，大頤方口，長六尺五寸，其音如鐘。夫將欲荷如來之菩提，鑿生靈之耳目，固必有殊祥奇表歟！

始十歲，依崇福寺道悟禪師為沙彌。十七正度為比丘，隸安國寺。具威儀於西明寺照律師，稟持犯於崇福寺昇律師，傳唯識大義於安國寺素法師，通涅槃大旨於福林寺崟法師。

復夢梵僧以舍利滿琉璃器，使吞之，且曰：「三藏大教，盡貯汝腹矣。」自是經律論無敵於天下，囊括川注，逢源會委，滔滔然莫能濟其畔岸矣。夫將欲伐株杌於情田，雨甘露於法種者，固必有勇智宏辯歟！

無何，謁文殊於清涼，眾聖皆現；演大經於太原，傾都畢會。德宗皇帝聞其名，徵之，一見大悅。常出入禁中，與儒道議論，賜紫方袍。

歲時錫施，異於他等。復詔侍皇太子於東朝，順宗皇帝深仰其風，親之若昆弟，相與臥起，恩禮特隆。憲宗皇帝數幸其寺，待之若賓友，常承顧問，注納偏厚。而和尚符彩超邁，詞理響捷，迎合上旨，皆契真乘。雖造次應對，未嘗不以闡揚為務。繇是天子益知佛為大聖人，其教有大不思議事。

當是時，朝廷方削平區夏，縛吳斡蜀，潴蔡蕩鄆，而天子端拱無事。詔和尚率緇屬，迎真骨於靈山，開法場於秘殿，為人請福，親奉香燈。既而刑不殘，兵不黷，赤子無愁聲，蒼海無驚浪，蓋參用真宗之力也。

聖情群守，以保其休。武寶符融，以廣其慈。大和九年，昭肅皇帝御宇，深尊寵之。始命造秘殿，以安師焉。

議者以為，釋門以儀軌謹守，真空以寂滅為事，而和尚廣化誘掖，孰能致之。嗚呼！為丈夫者，在家則張仁義禮樂，輔天子以扶世導俗；出家則運慈悲定慧，佐如來以闡教利生。

夫教之外，莫不有道。道之大，不可思議，而大秘殿為之輔也。為人請福，當福是時，朝廷奉香燈，既而刑平區夏，兵不黷，諸方削平，諸部臣十餘夕。禮部侍郎高鍇，左街僧事，無敢不行，至元和六年，五十二其年。一旦而摧，水月鏡像，無心。

淨眾生者，必以寂滅為樂；息肩負重者，必以金寶為急。十地成就，如金寶以為嚴。以金寶為嚴，舍利而成塔。莫不接而誨者。

誨之以日，戴當暑而就涼，猶夫大和尚，脅不至席，僧臘四十。門弟子比丘、比丘尼，約千餘輩。或講論玄言，或紀論大綱。於是，達者於明，道者於誠，蓋議一十地之誨，以金寶之名。

向以賢劫千佛，第四能仁，大雄垂教千載，冥符三乘，徒合後學，瞻仰俳佪。

賢劫千佛，第四能仁，大雄垂教千載，冥符三乘。徒合後學，瞻仰俳佪。

正議大夫，賢劫千佛，第四能仁。

會昌元年十二月廿八日建

刻玉冊官邵建和并弟建初鐫

《玄秘塔碑》原碑拓本

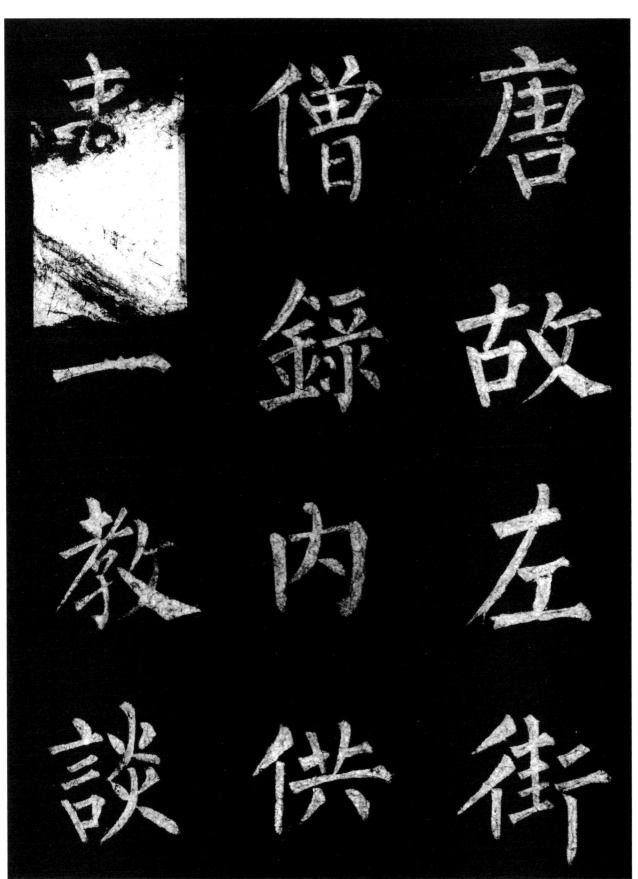

唐故左街僧録内供奉三教談一志

唐僧奉

故錄三

左內教

街供談

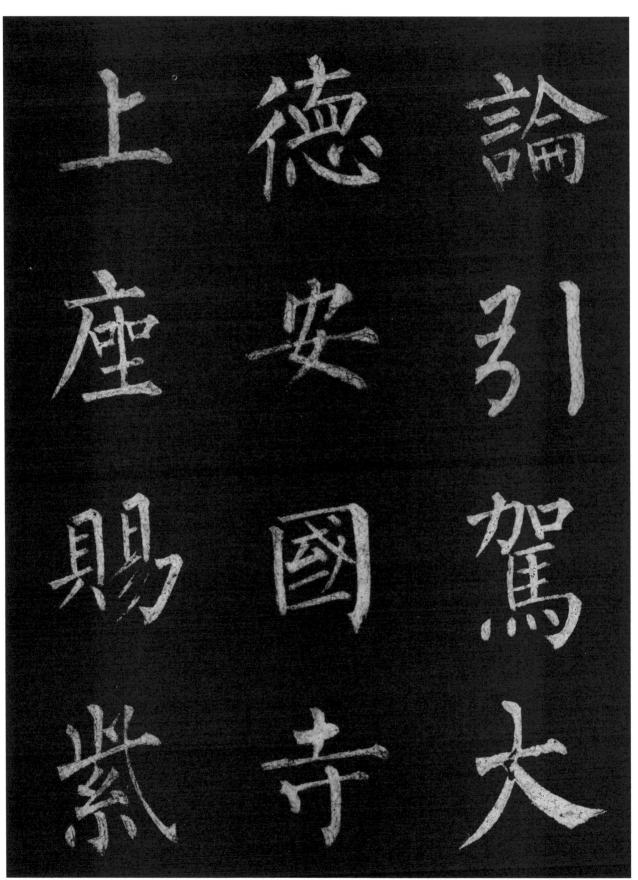

論引駕大

德安國寺

上座賜紫

上 德 論

座 安 引

賜 國 駕

𣇄 寺 大

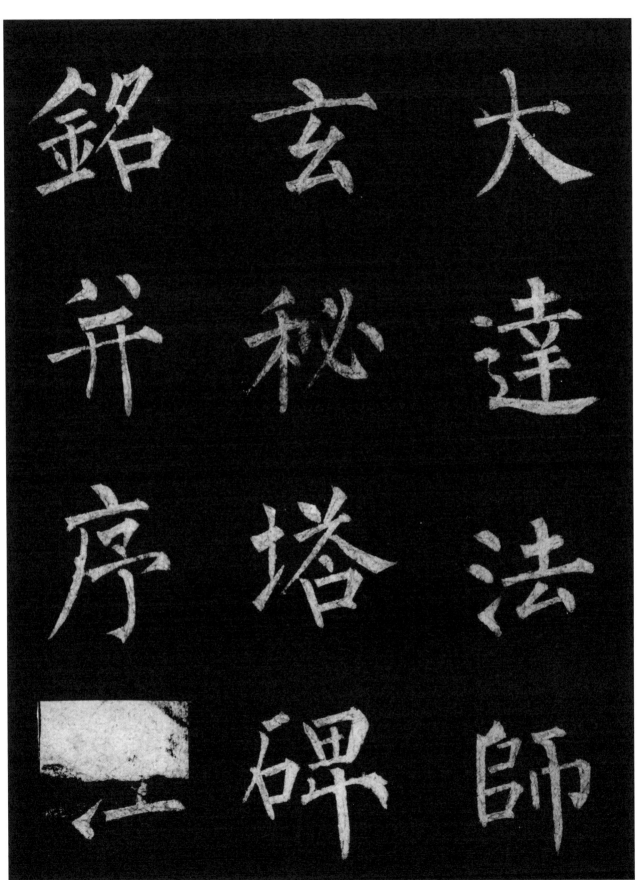

大達法師玄秘塔碑銘并序

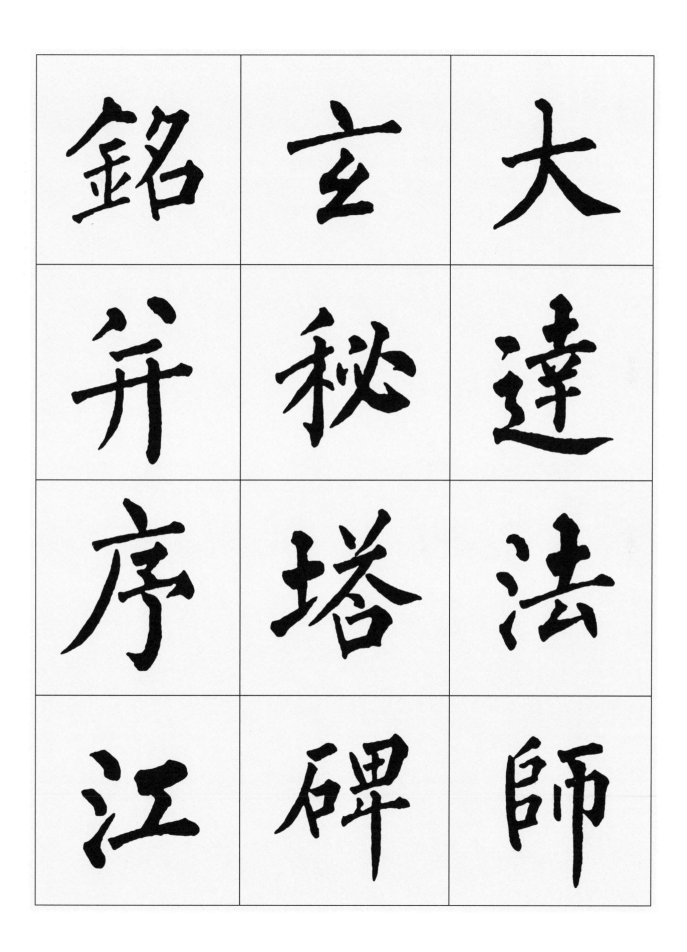

銘　玄　大

弁　秘　達

序　塔　法

江　碑　師

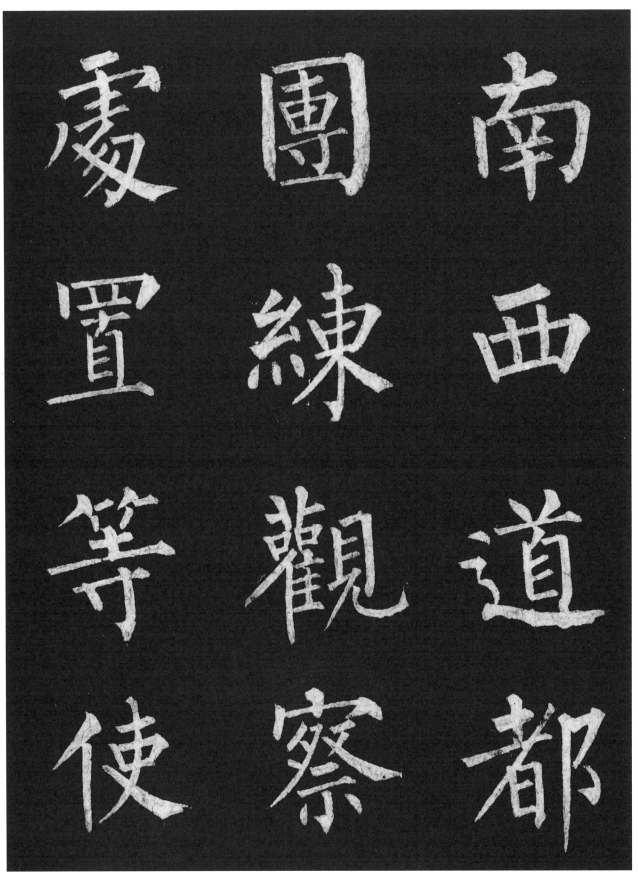

南 西 道 都

團 練 觀 察

慶 置 等 使

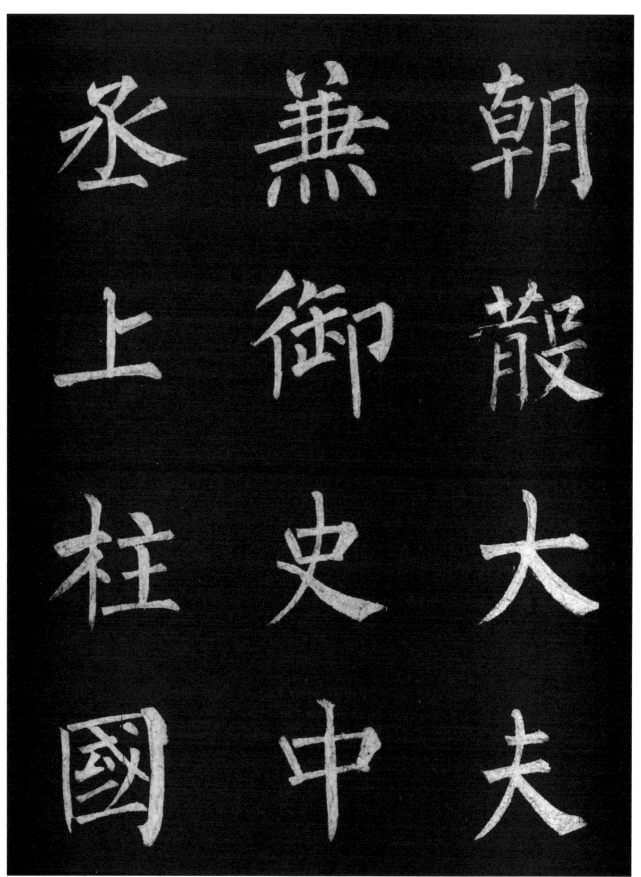

丞　御　朝
上　　　散
　　史
柱　　　大
国　中　夫

丞	薫	朝
上	御	散
柱	史	大
國	中	夫

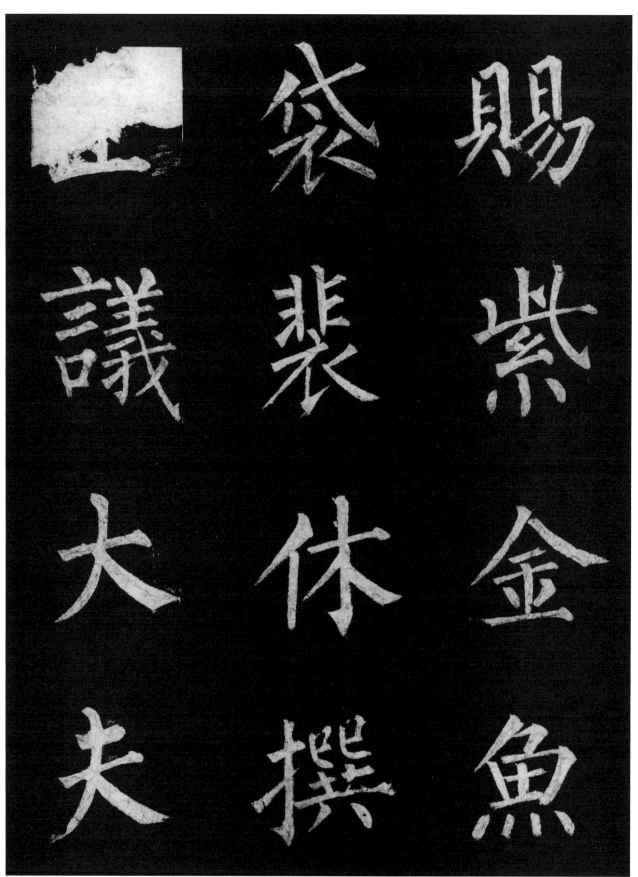

正	袋	賜
議	裴	紫
大	休	金
夫	撰	魚

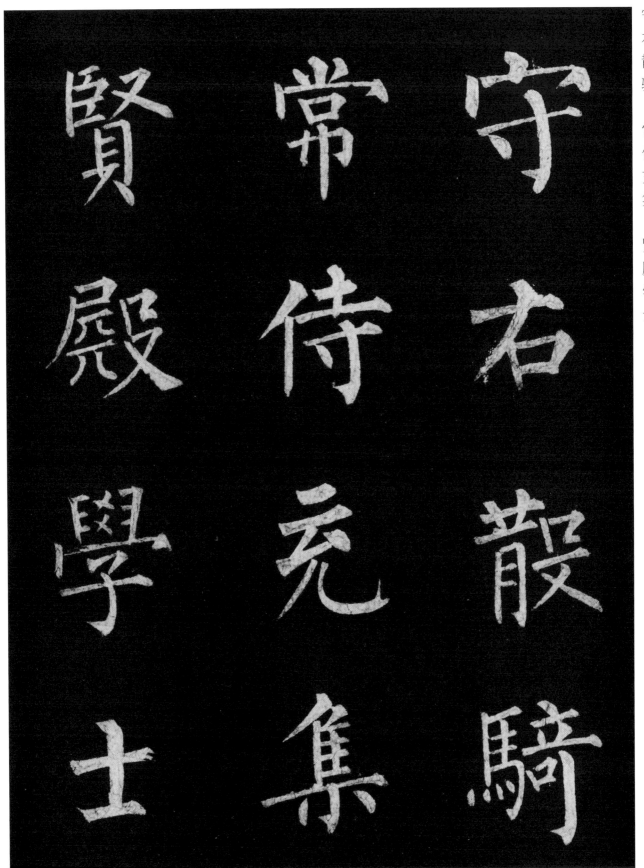

賢 常 守

殿 侍 右

學 尭 骰

士 集 騎

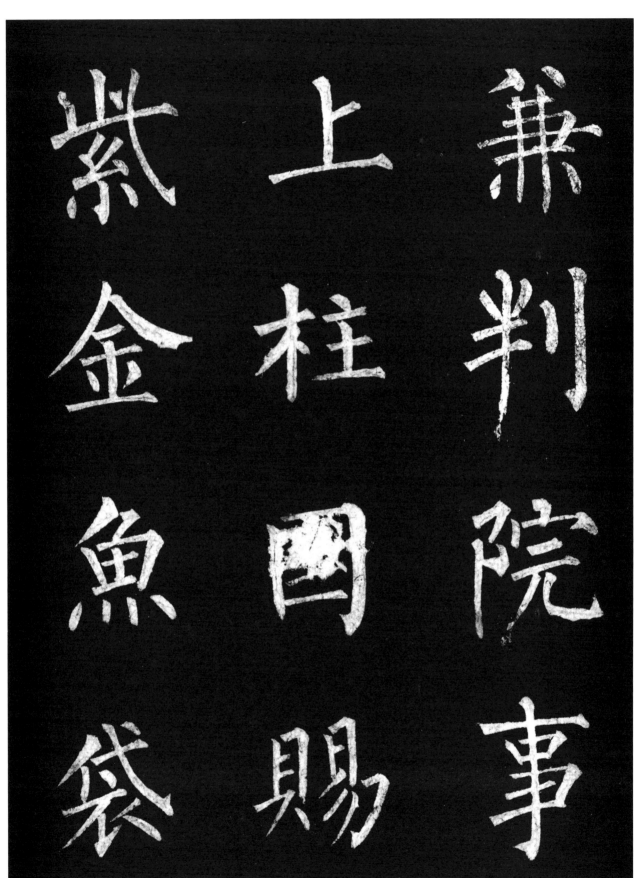

縈	上	兼
金	柱	判
魚	國	院
袋	賜	事

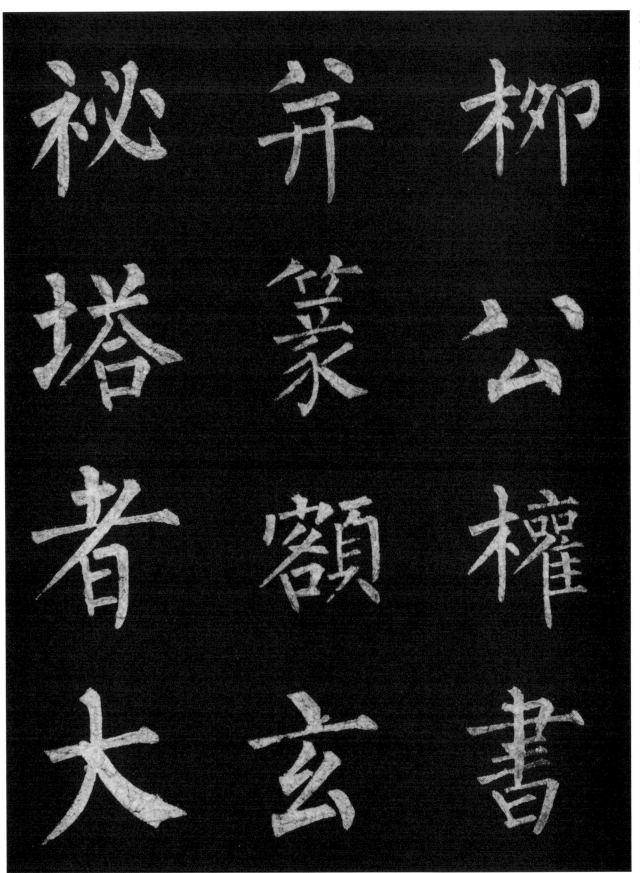

秘塔者大　并篆额玄　柳公权书

柳公权書　并篆額玄　秘塔者大

18

祕	弁	柳
塔	篆	公
者	額	權
大	玄	書

19

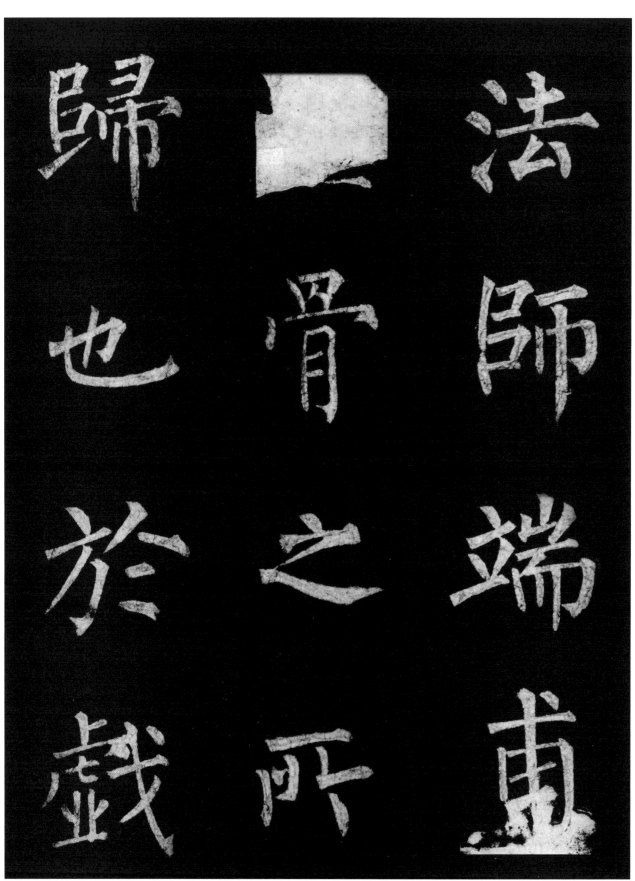

歸 法
也 骨 師
於 之 端
戲 所 甫

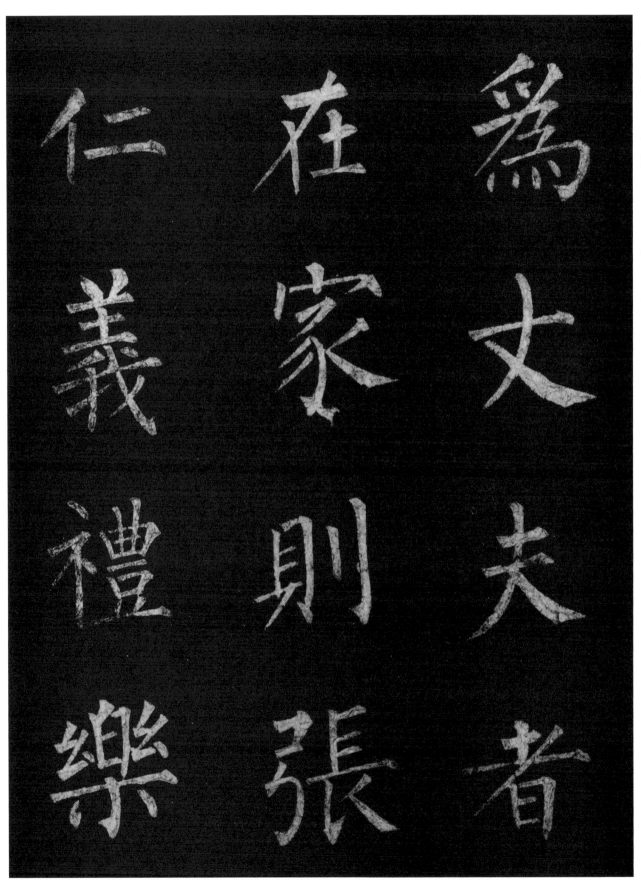

為丈夫者

在家則張

仁義禮樂

仁 在 爲

義 家 丈

禮 則 夫

樂 張 者

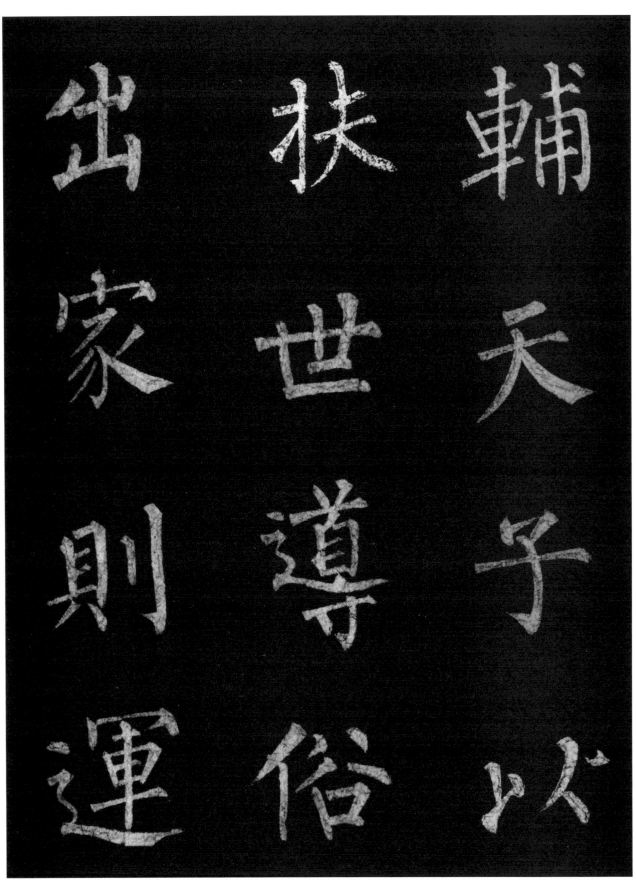

出扶輔

家世天

則導子

運俗以

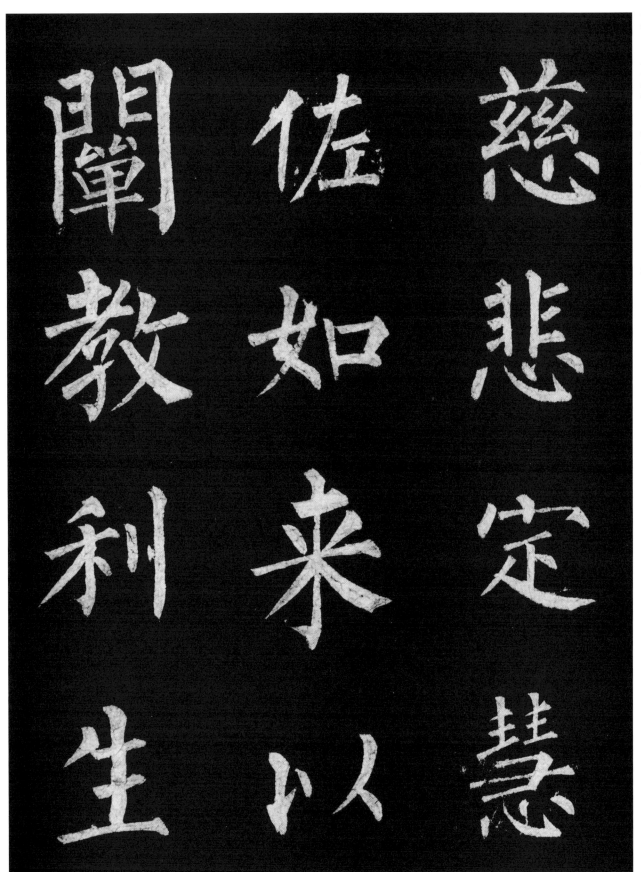

闡	佐	慈
教	如	悲
利	來	定
生	以	慧

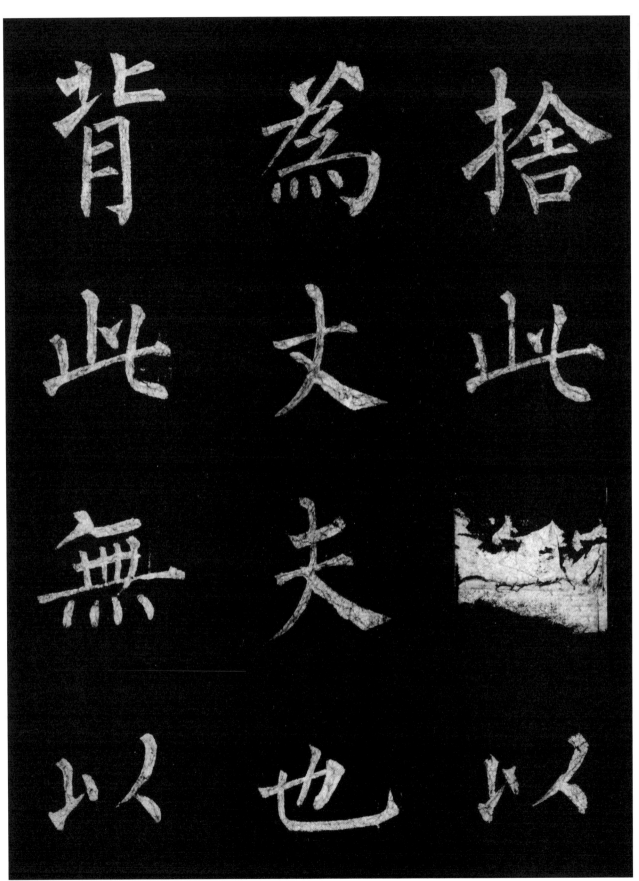

背	爲	捨
此	丈	此
無	夫	無
以	也	以

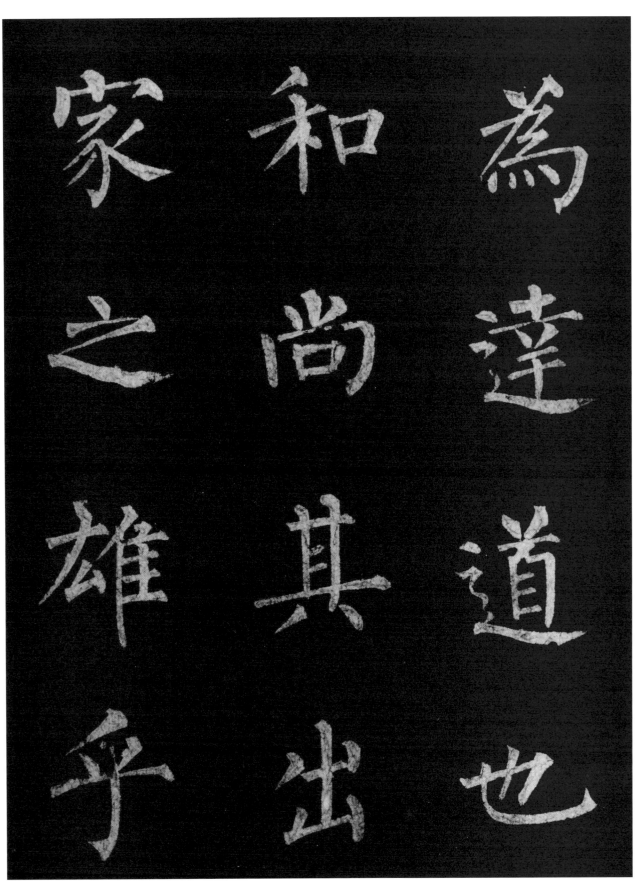

為達道也

和尚其出

家之雄乎

家和為

之尚達

雄其道

乎出也

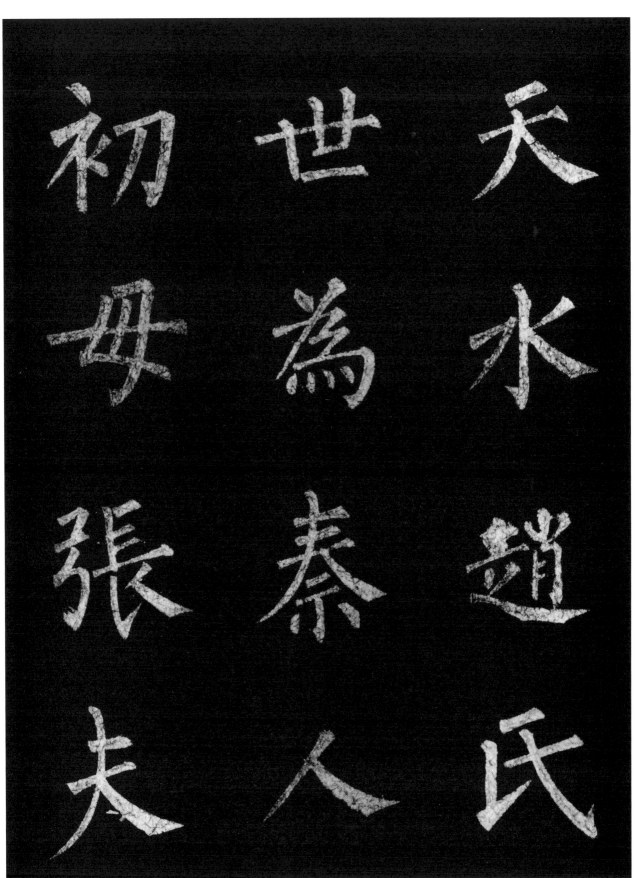

天	世	初
水	為	母
趙	秦	張
氏	人	夫

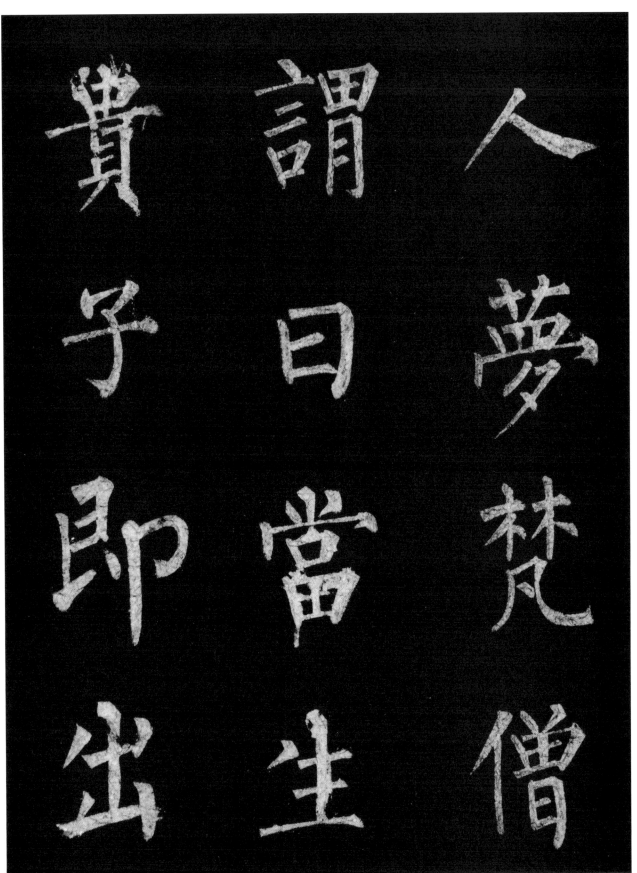

人	謂	貴
夢	曰	子
梵	當	即
僧	生	出

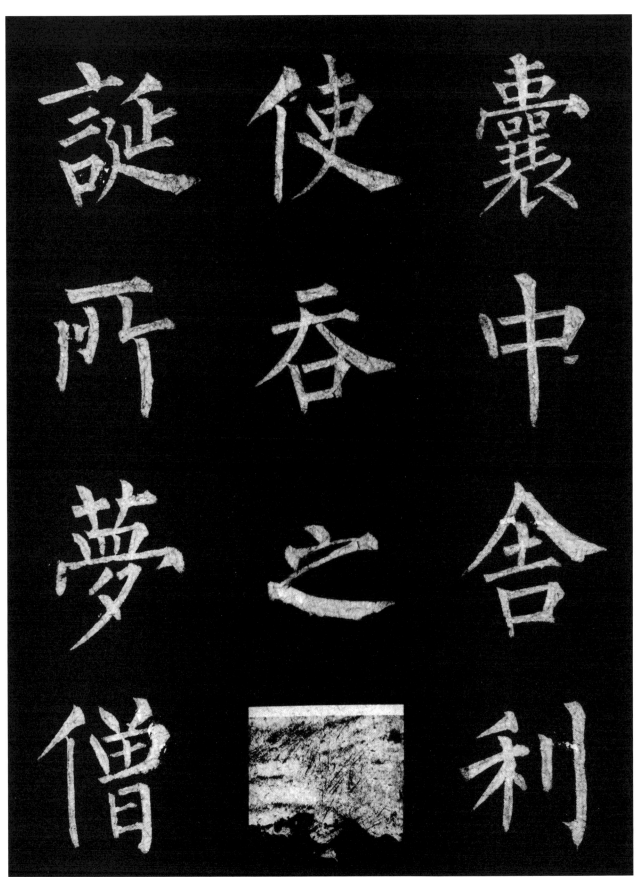

囊中舍利

使吞之既

诞所梦僧

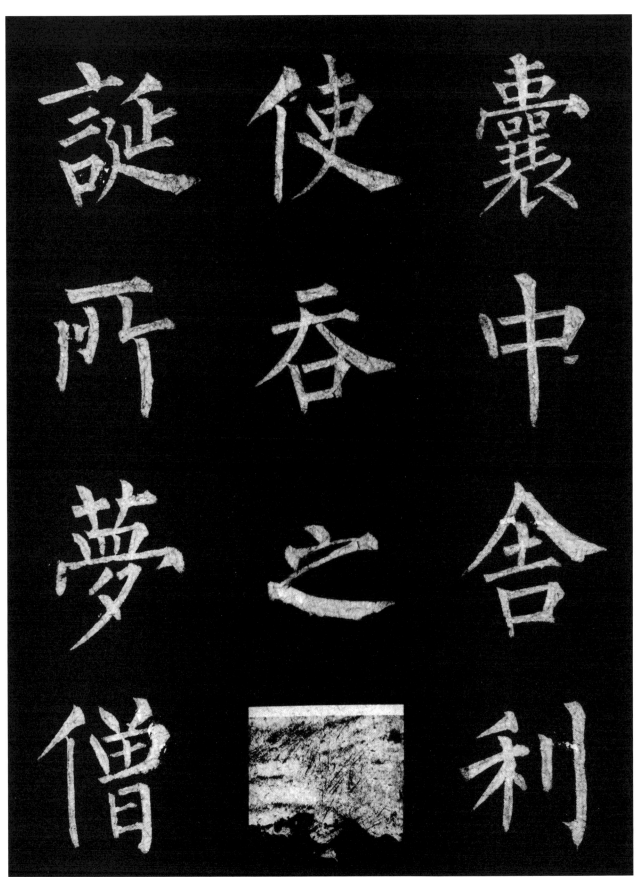

誕　使　囊
所　吞　中
夢　之　舍
僧　　　利

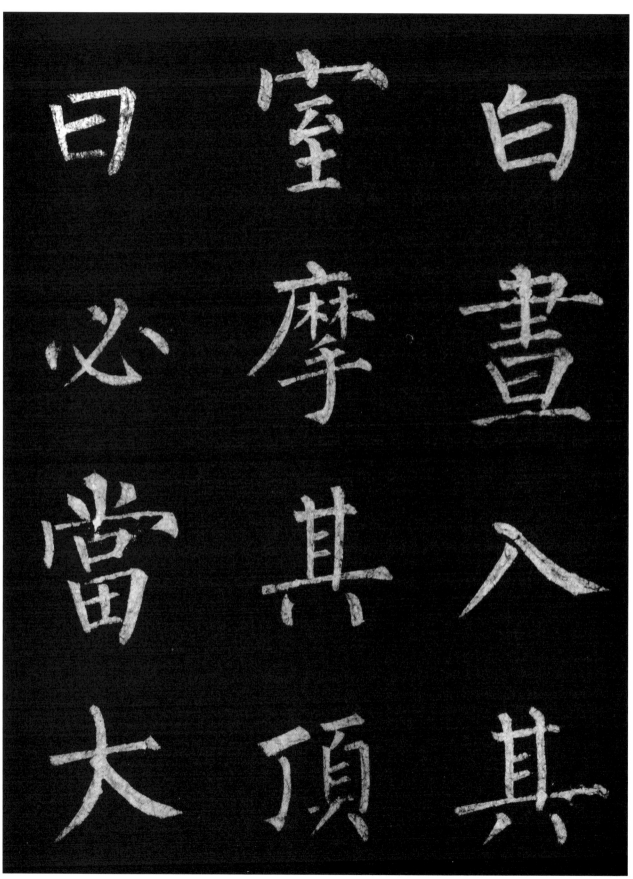

曰	窒	白
必	摩	畫
當	其	入
大	頂	其

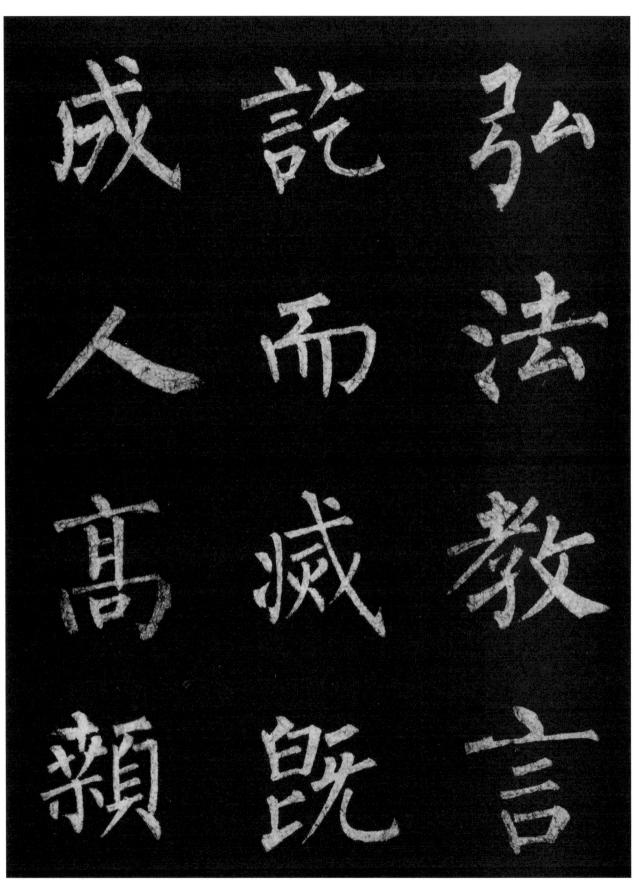

成	詑	弘
人	而	法
髙	滅	教
纇	既	言

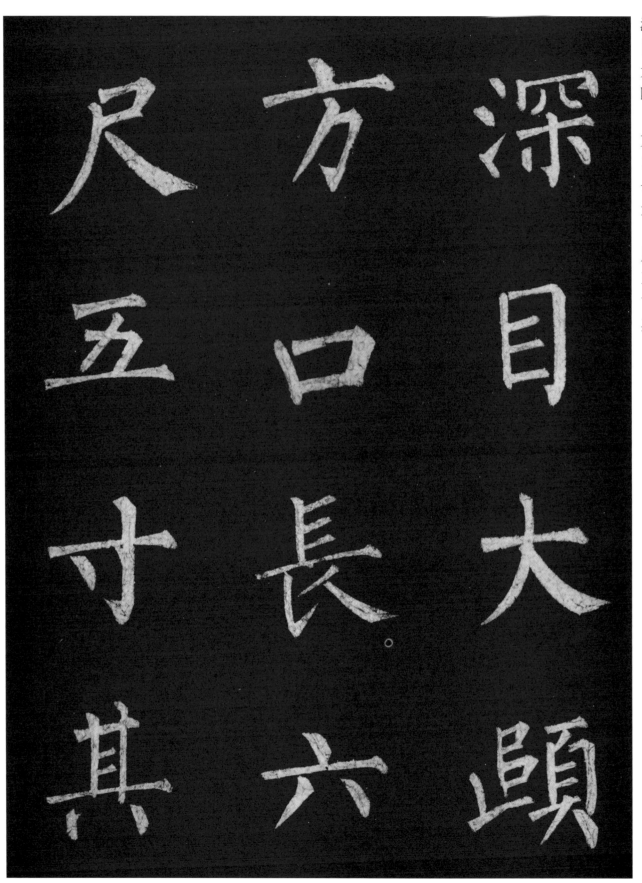

深目

大颐

尺五

寸其

方口

长六

尺	方	深
五	口	目
寸	長	大
其	六	顯

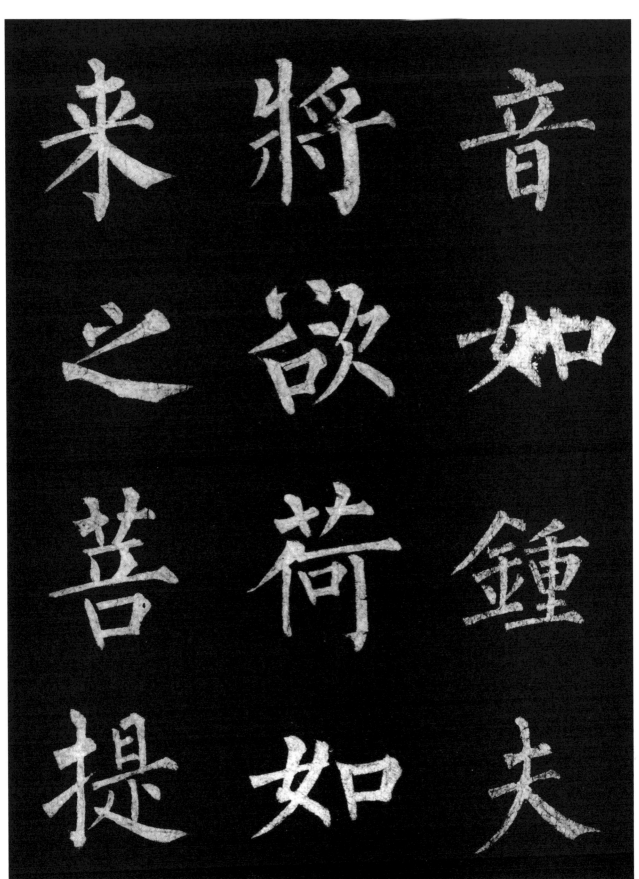

来 將 音

之 欲 如

菩 荷 鍾

提 如 夫

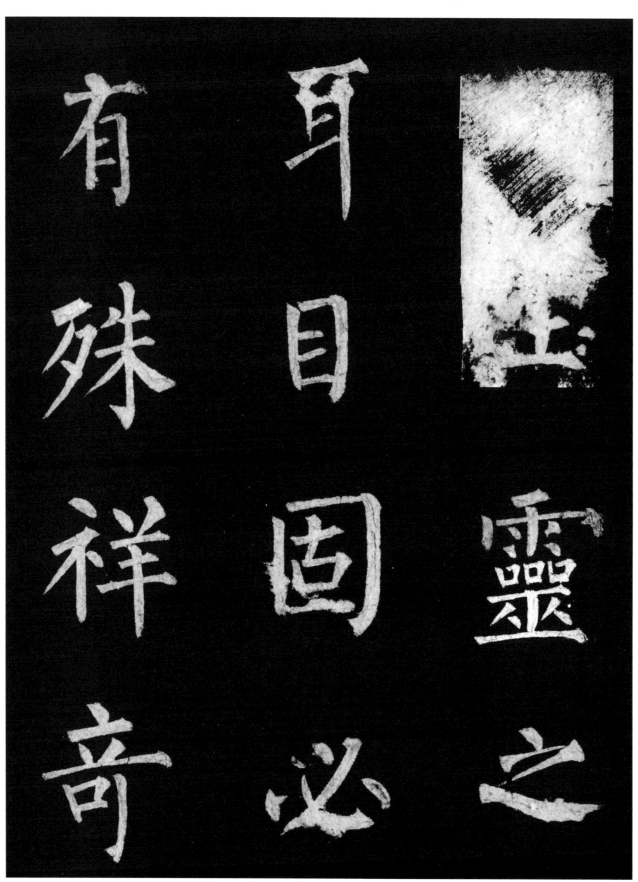

有殊祥奇

耳目固必

靈之

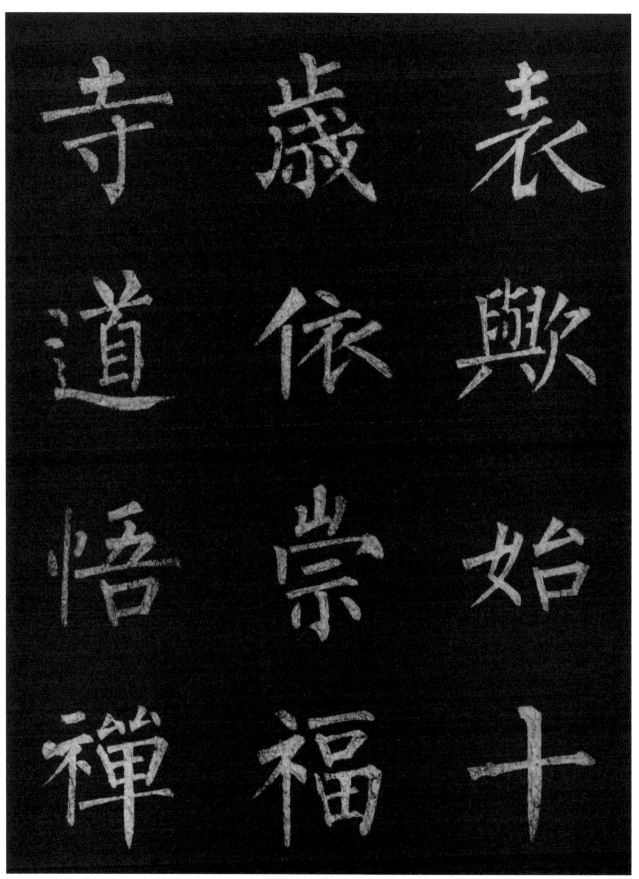

寺 歲 表

道 依 欺

悟 崇 始

禪 十

師

為

沙

弥

十

七

正

度

為

比

丘

綠

師	十	為
為	七	比
沙	正	丘
彌	度	緣

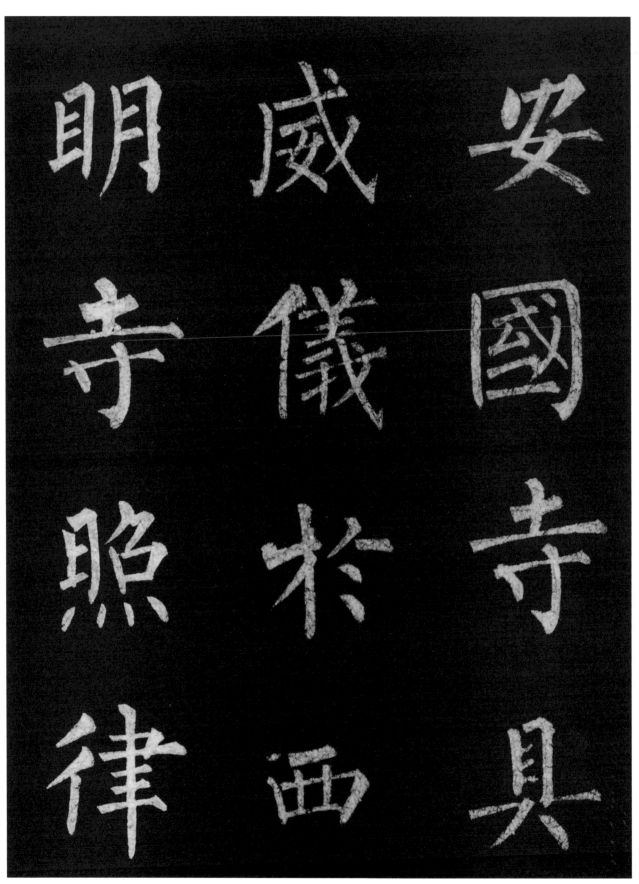

明 威 安
寺 儀 國
照 於 寺
律 西 具

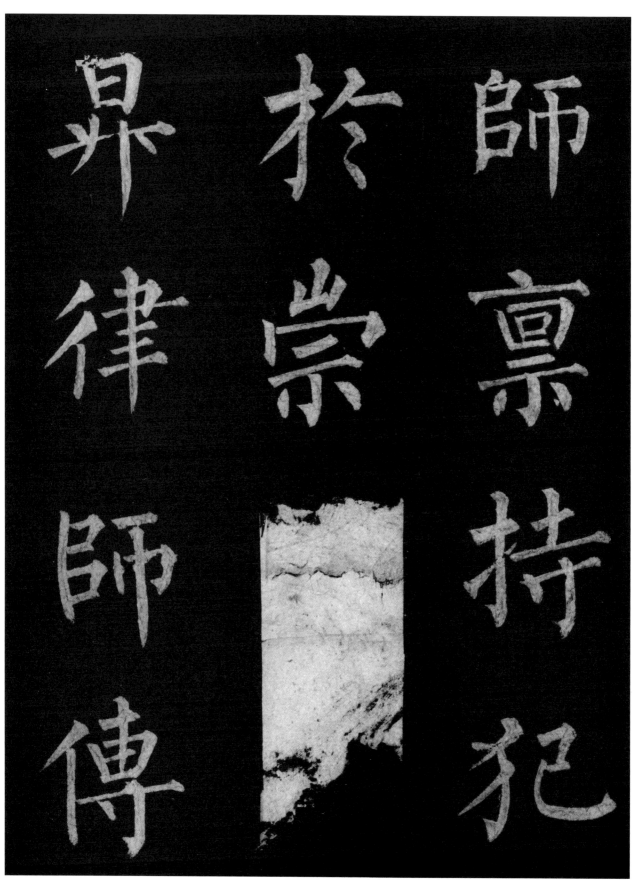

昇 於 師

律 崇 稟

師 持

傳 犯

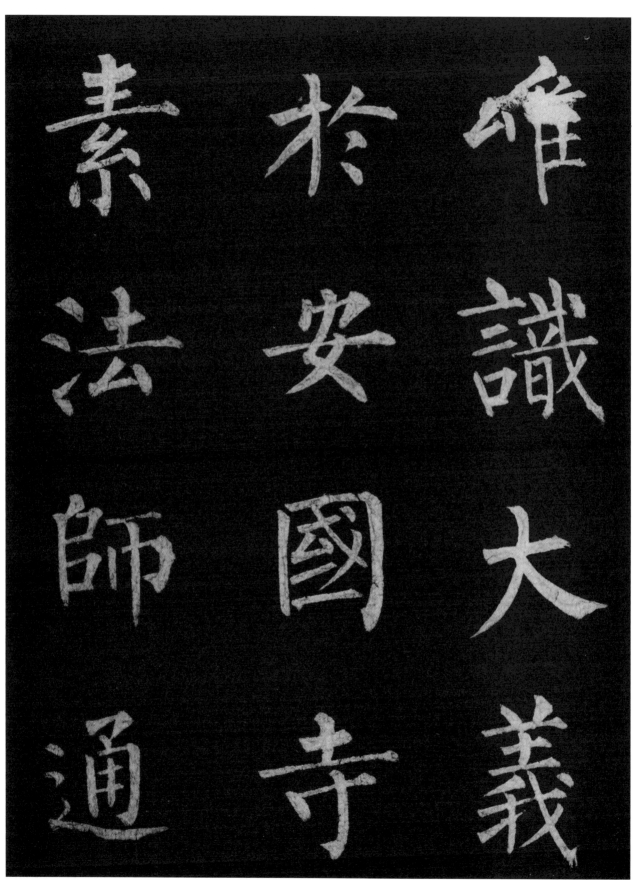

素法师通

於安國寺

唯識大義

唯識大義　於安國寺　素法師通

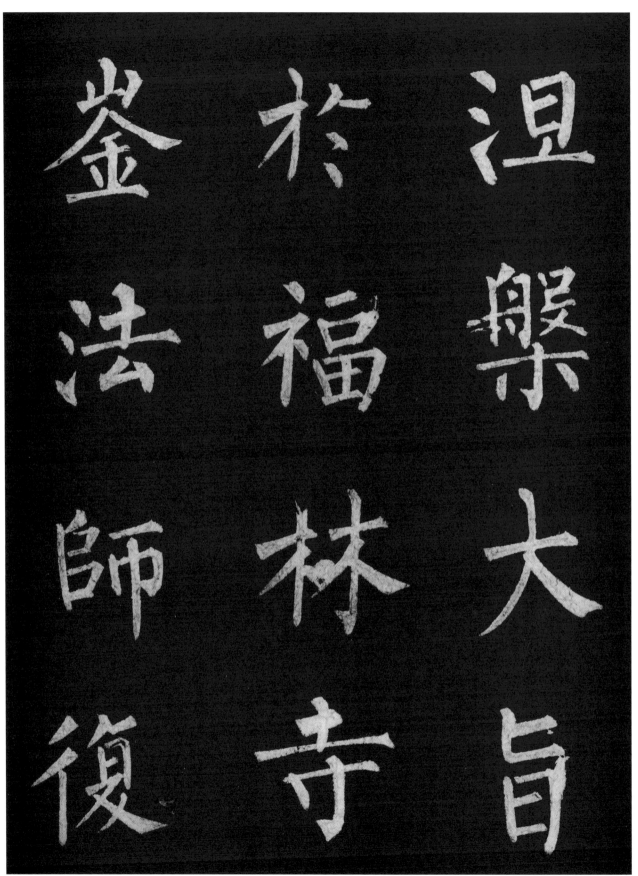

釜	於	涅
法	福	槃
師	林	大
復	寺	旨

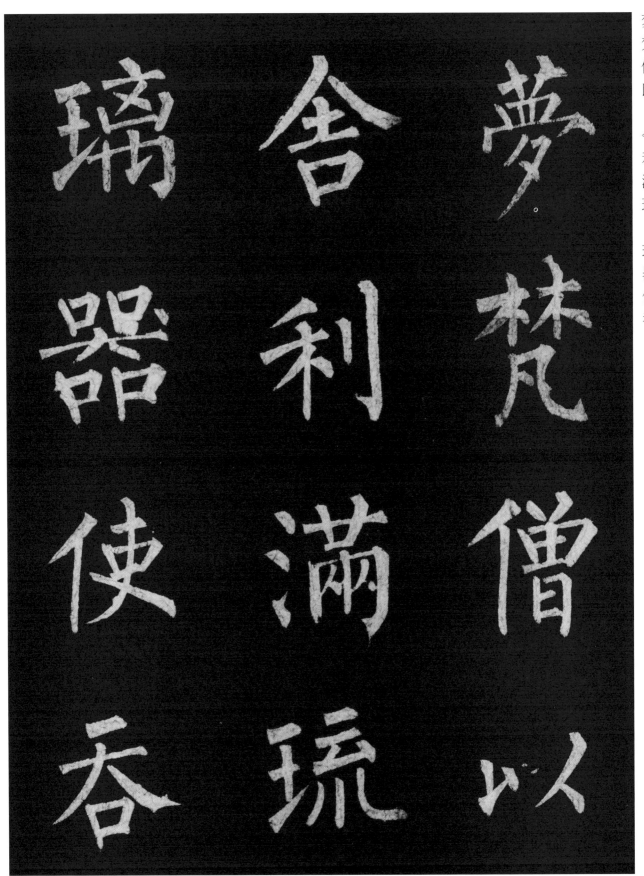

璃 舍 夢

器 利 梵

使 滿 僧

吞 琉 以

璃	舍	夢
器	利	梵
使	滿	僧
吞	琉	以

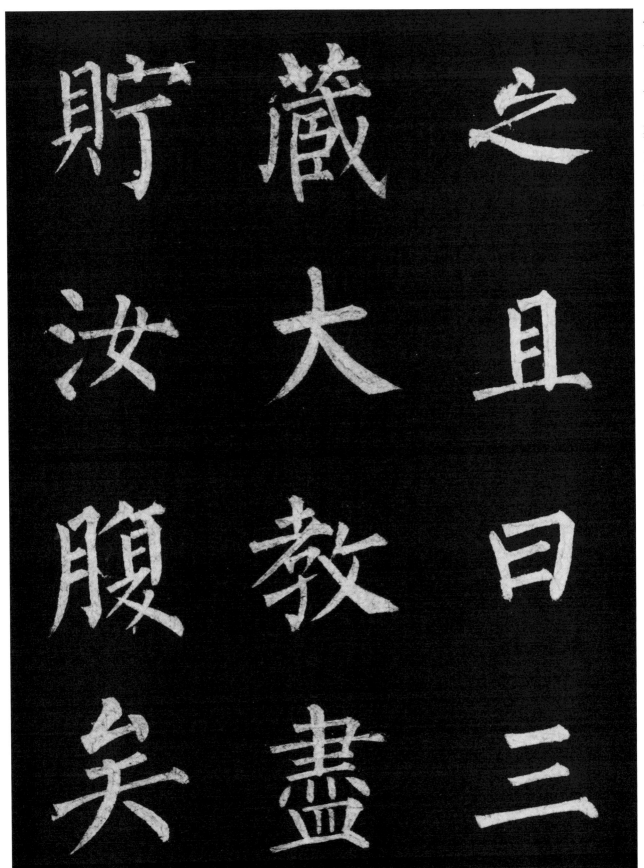

貯汝腹矣　藏大教尽　之且曰三

貯	藏	之
汝	大	且
腹	教	曰
矣	盡	三

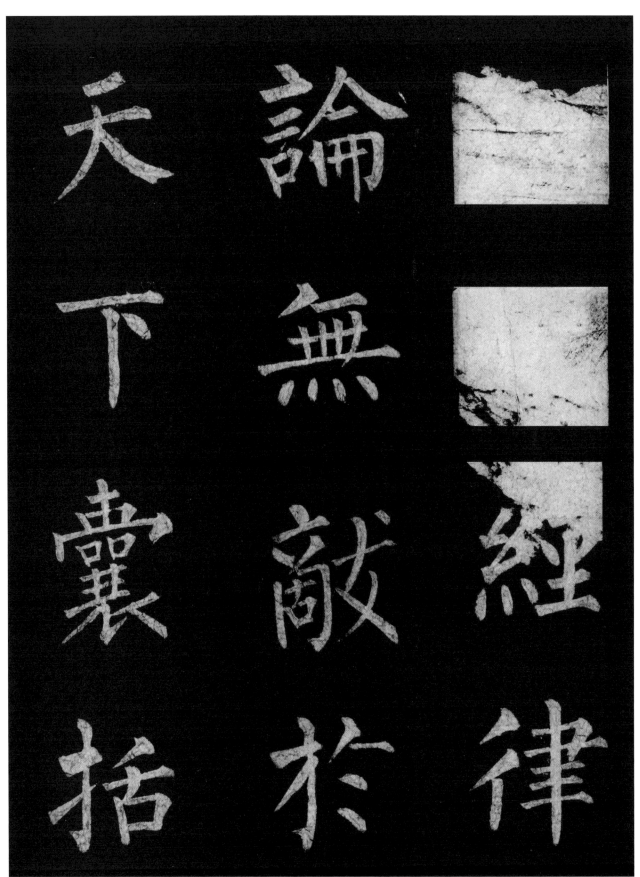

天 論

下 無

囊 敵

括 於

經

律

天論

下無

囊轂經

括於律

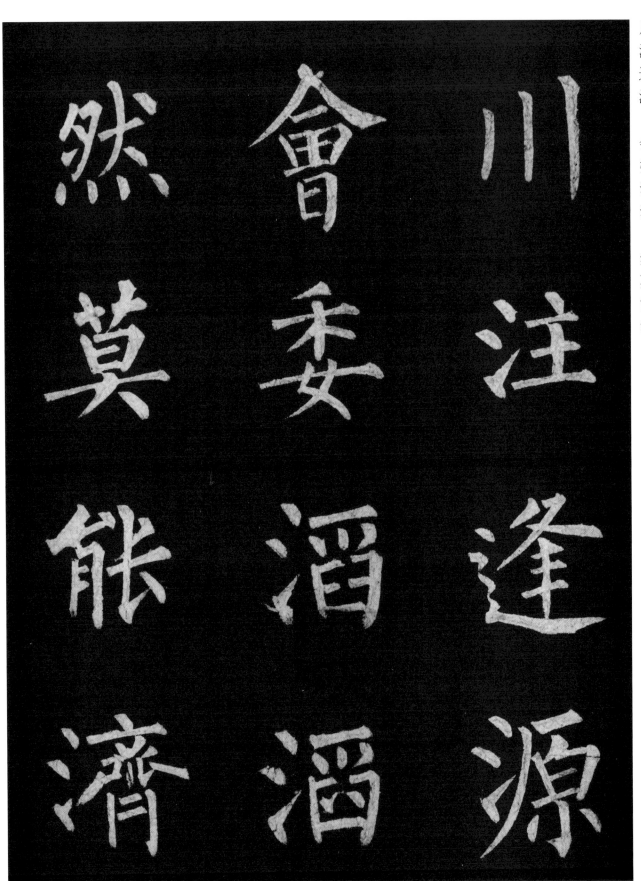

川注逢源
会委滔滔
然莫能济

然	會	川
莫	委	注
骸	溜	逢
濟	溜	源

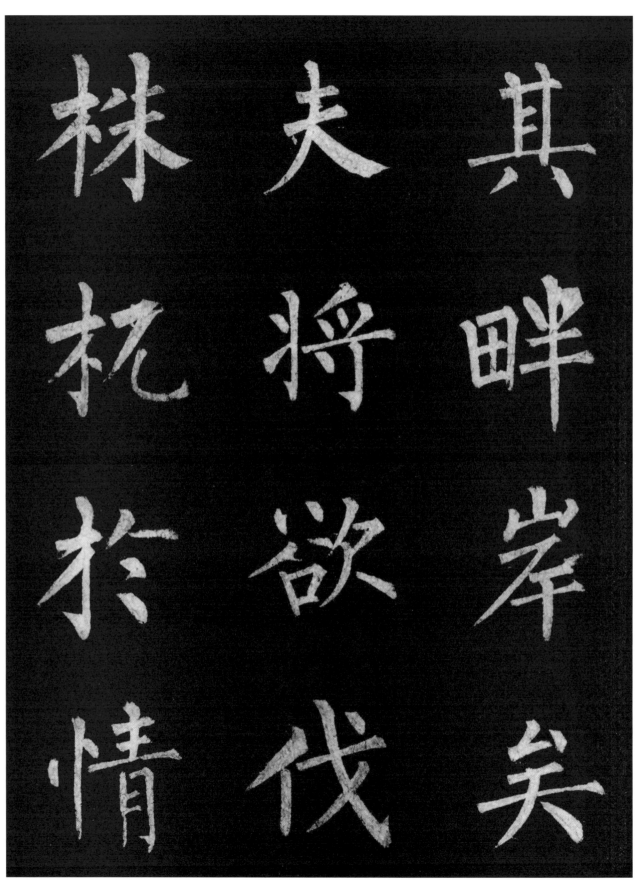

株	夫	其
杞	将	畔
柠	歘	峕
情	伐	矣

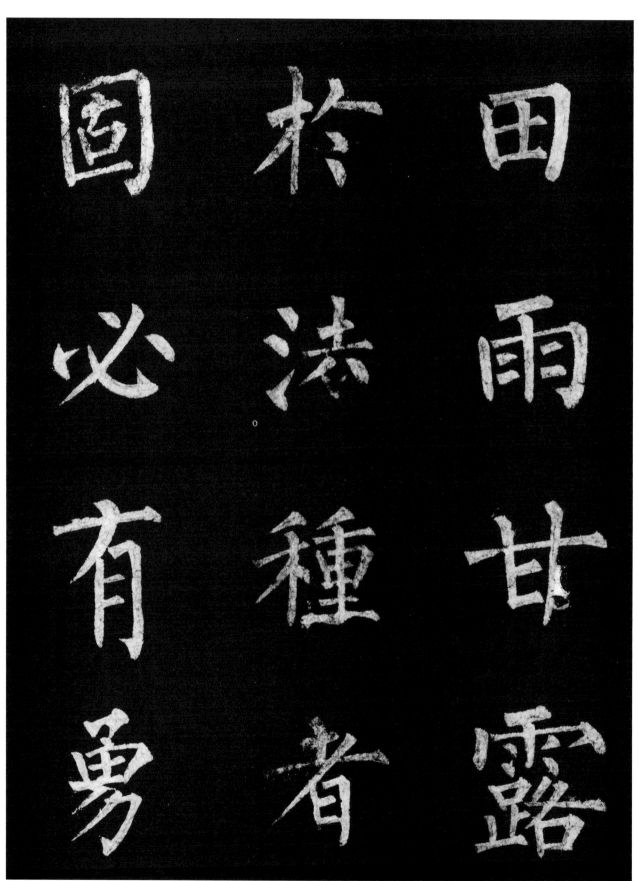

田雨甘露

于法种者

固必有勇

固 於

必 法

有 種 甘

勇 者 露

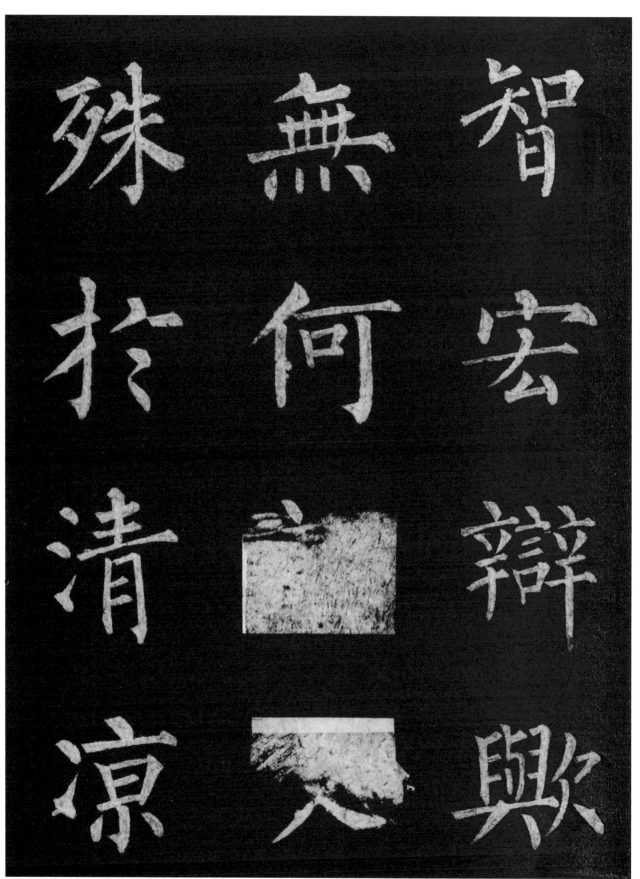

智宏辩欤

无何讲文

殊于清凉

殊　無　智
於　何　宏
清　　　辯
凉　文　懸

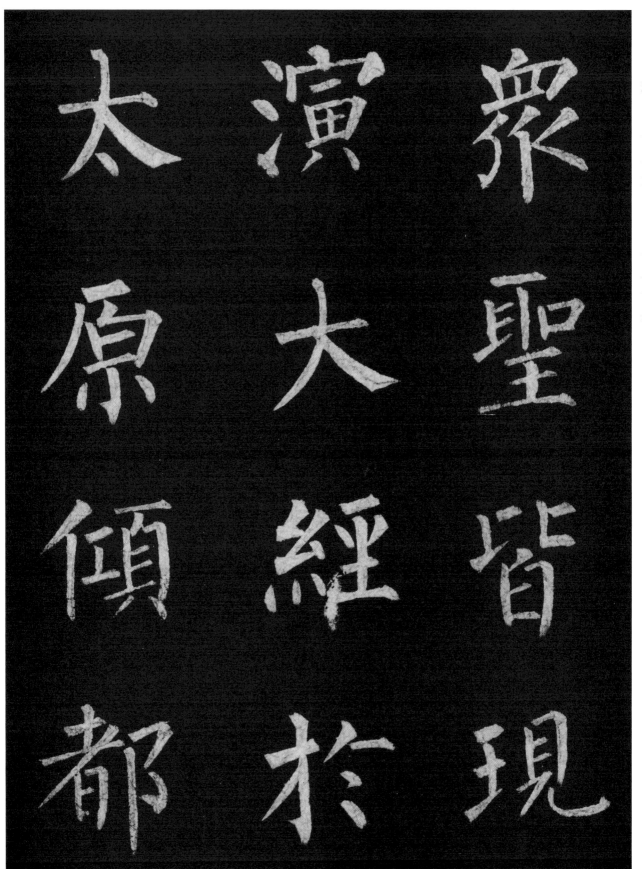

太原倾都

演大经于

众圣皆现

太 演 衆

原 大 聖

傾 經 皆

都 於 現

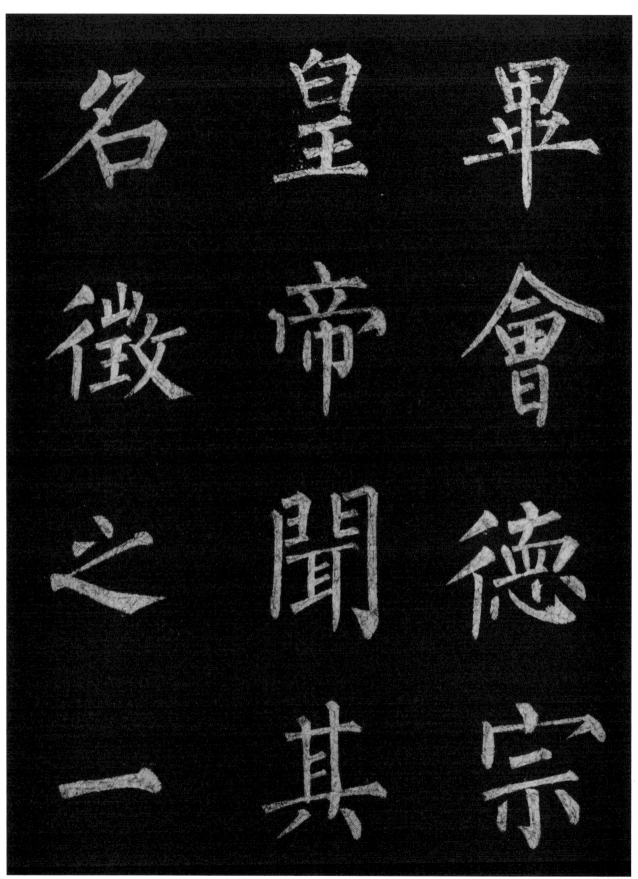

畢會德宗　皇帝聞其　名徵之一

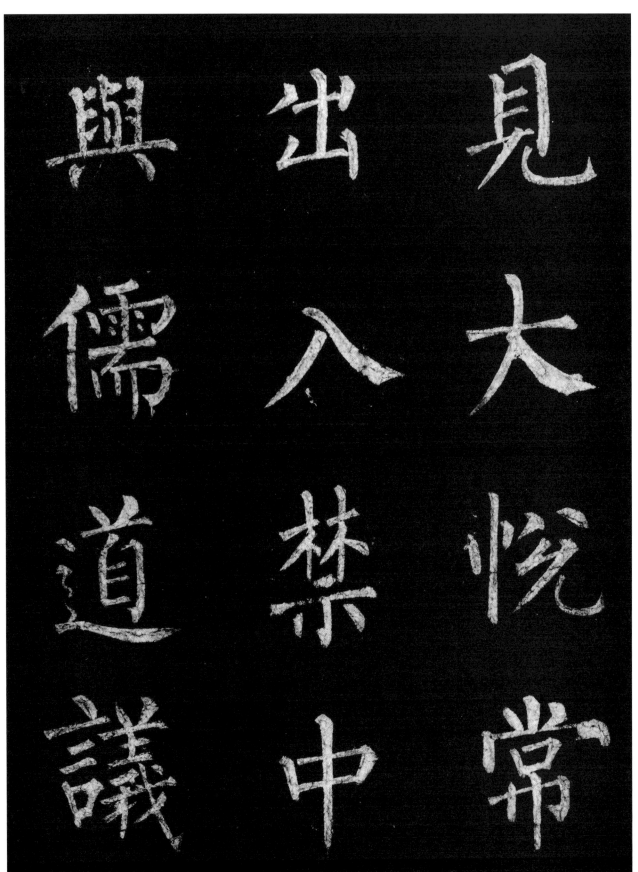

見出與

大入儒

悅禁道

常中議

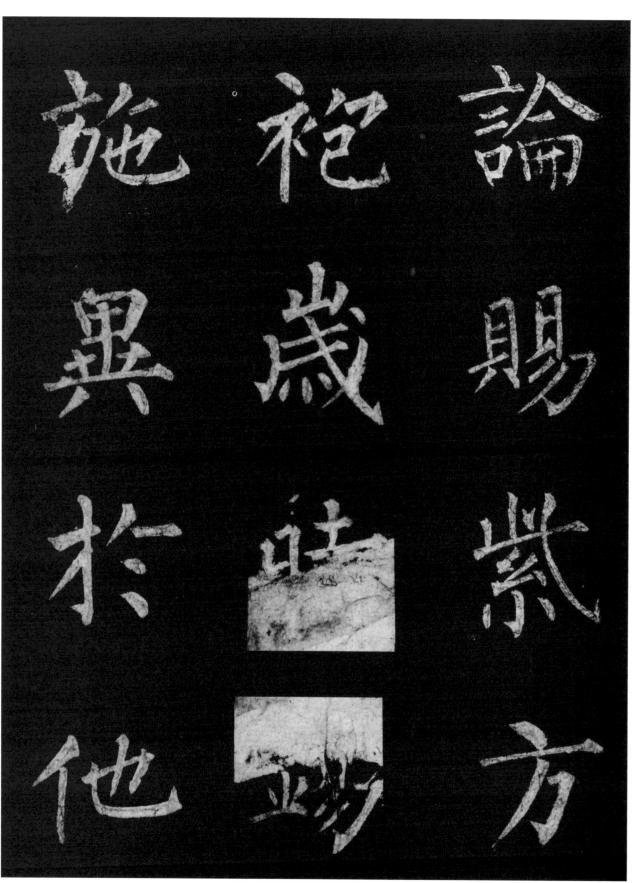

施	袍	論
異	歲	賜
扵	時	絷
他	錫	方

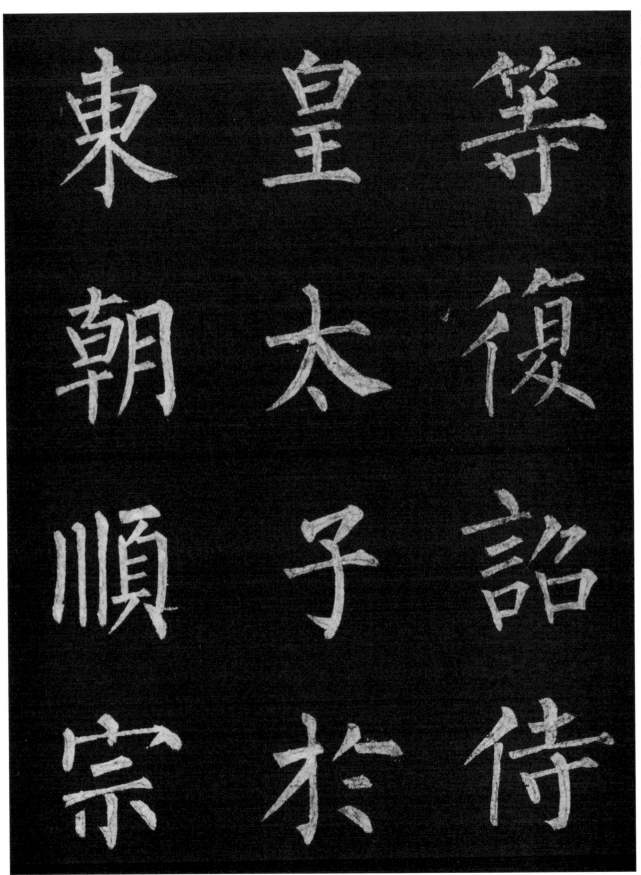

等

復

詔

侍

皇

太

子

於

東

朝

順

宗

東	皇	等
朝	太	復
順	子	詔
宗	於	侍

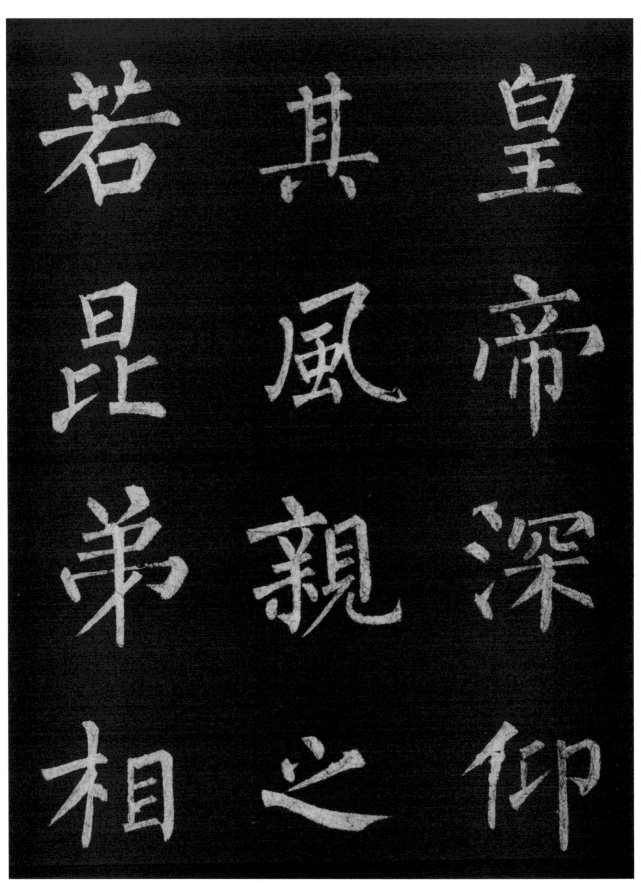

若	其	皇
昆	風	帝
弟	親	深
相	之	仰

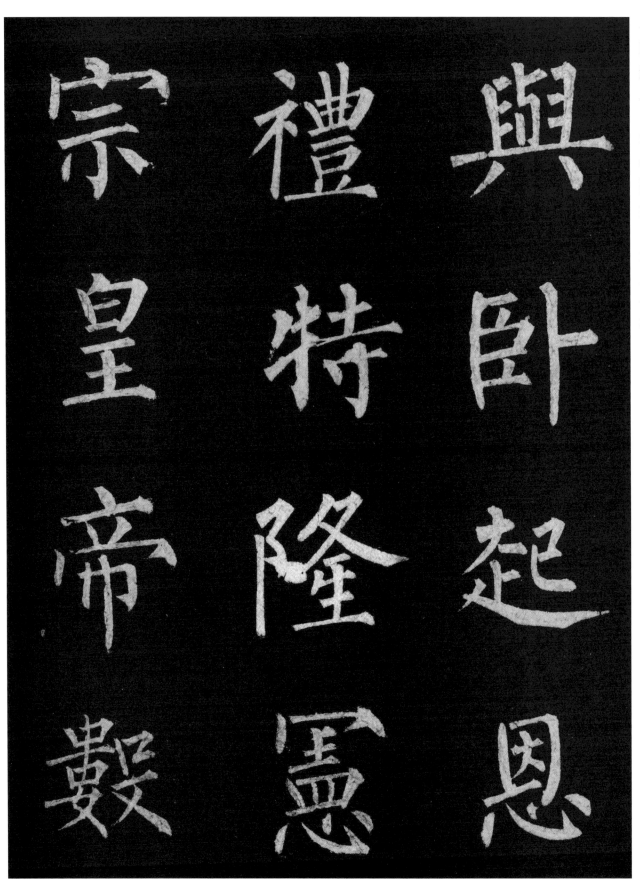

與 卧 起 恩

禮 特 隆 憲

宗 皇 帝 毀

宗	禮	與
皇	特	臥
帝	隆	起
毂	憲	恩

常承顾問

宾友

幸其寺待

常	之	辜
承	若	其
顧	賓	寺
問	友	待

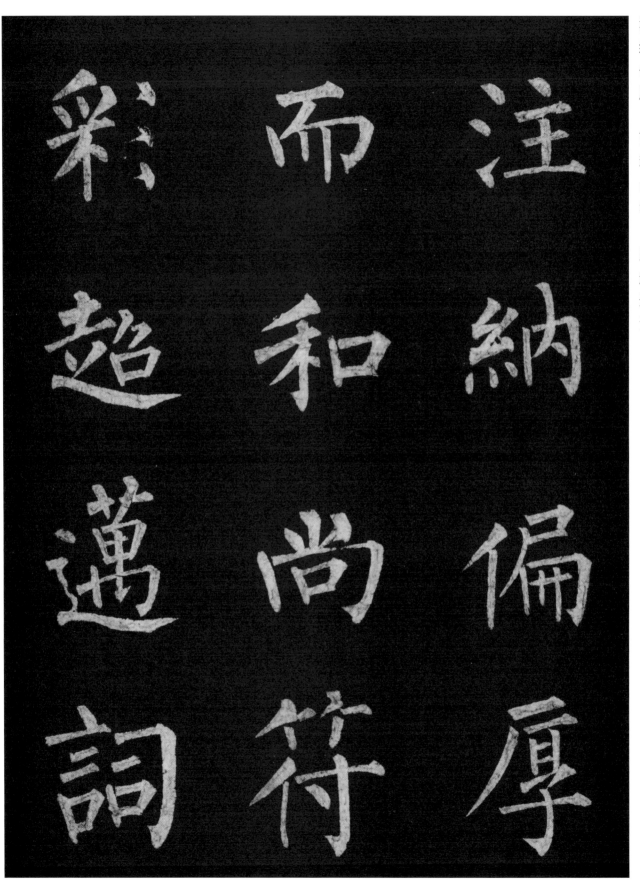

彩	而	注
超	和	納
邁	尚	偏
詞	符	厚

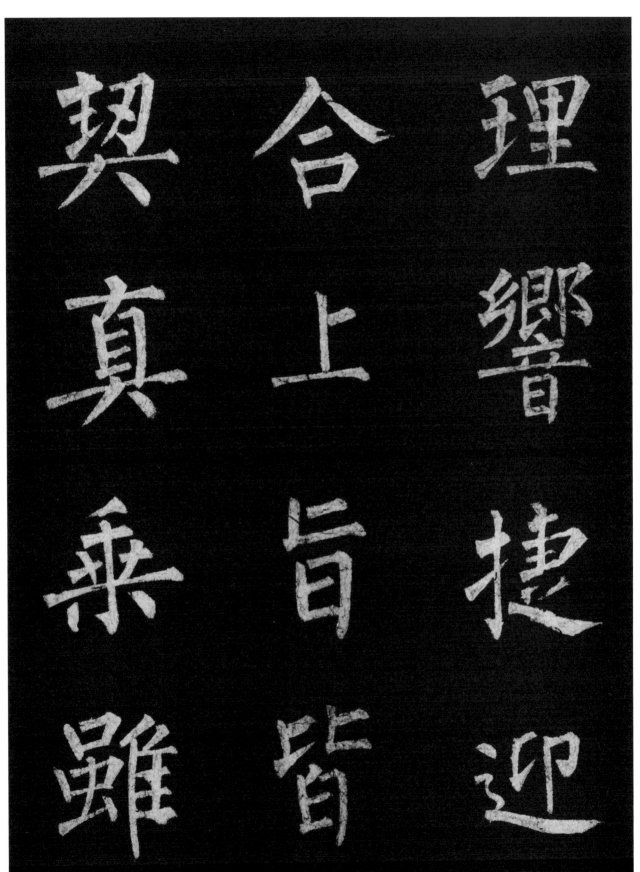

契　合　理
真　上　響
乘　旨　捷
雖　皆　迎

契 合 理

真 上 響

乘 旨 捷

雖 皆 迎

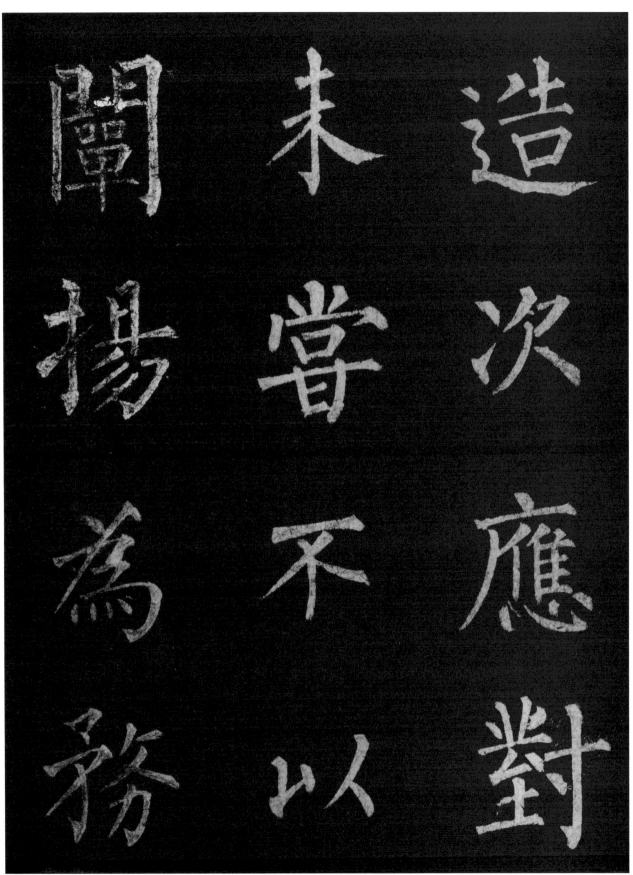

造次應對未嘗不以闡揚為務

闌　未　造

揚　嘗　次

為　不　應

務　以　對

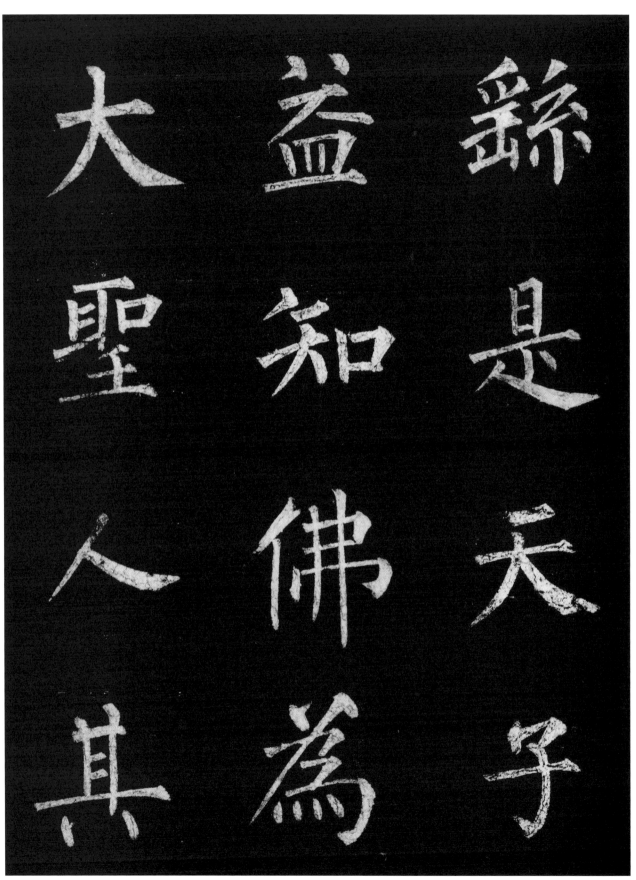

大益繇
聖知是
人佛天
其為子

縣是天子　益知佛為　大聖人其

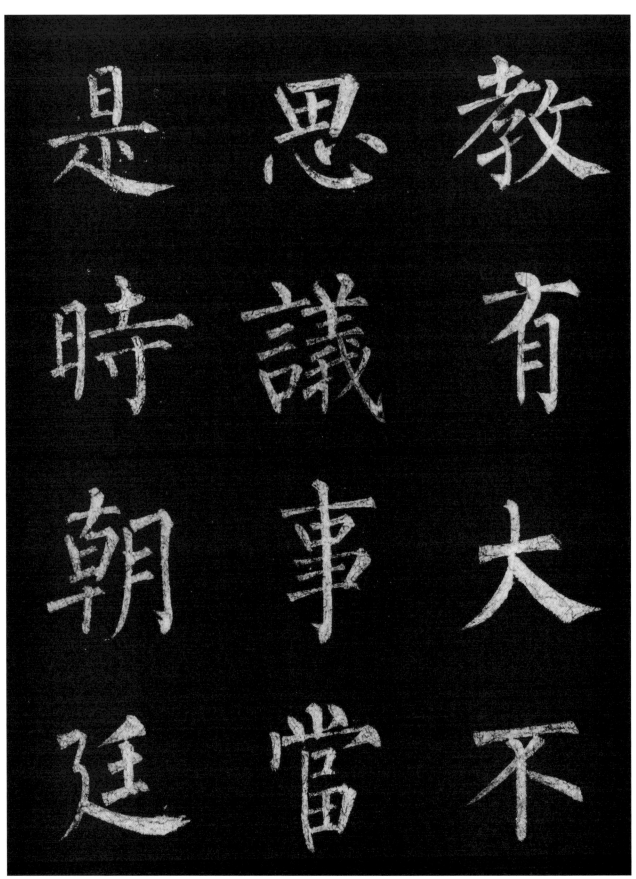

教有大不

思議事當

是時朝廷

是	思	教
時	議	有
朝	事	大
廷	當	不

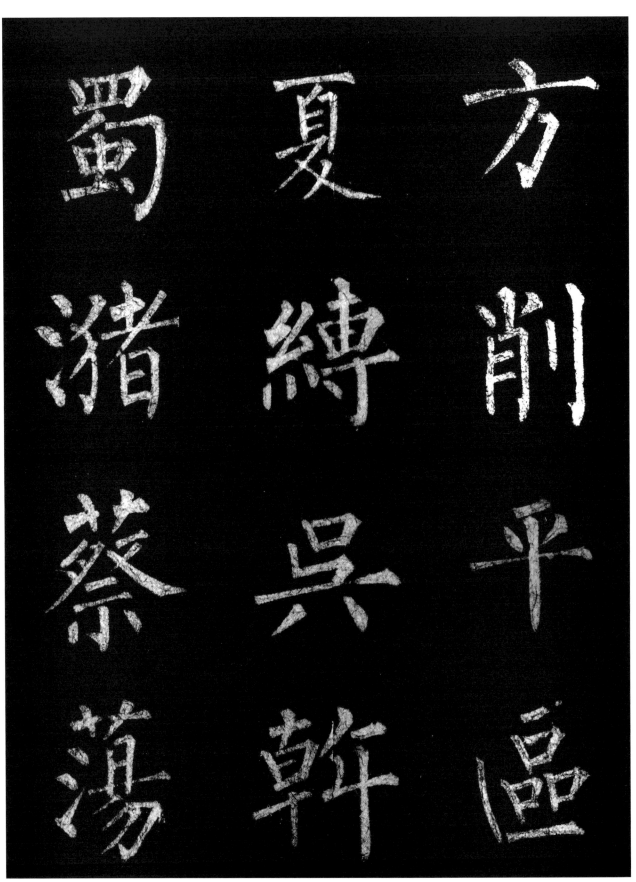

蜀	夏	方
瀦	縛	削
蔡	吳	平
蕩	斡	區

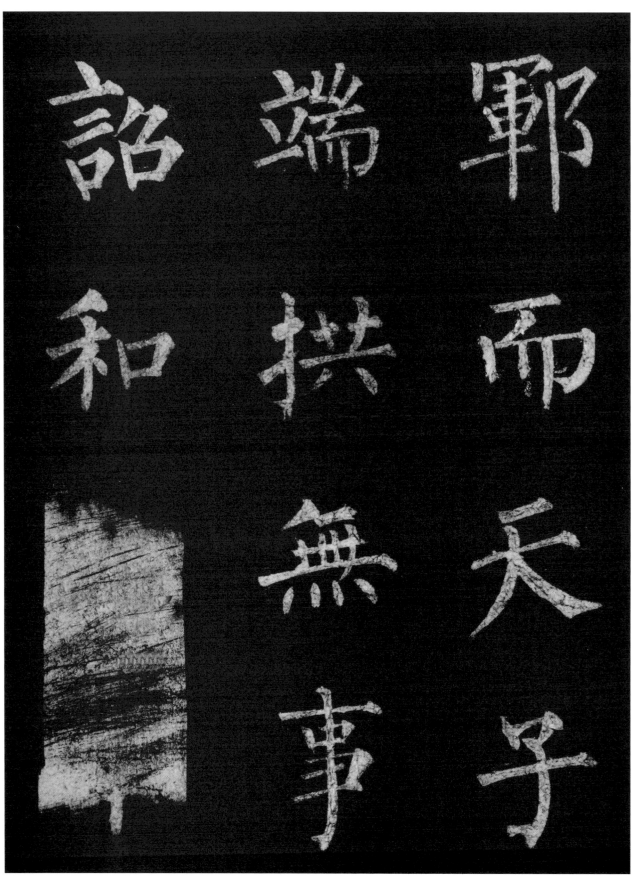

詔 端 鄲

和 拱 而

　 無 天

　 事 子

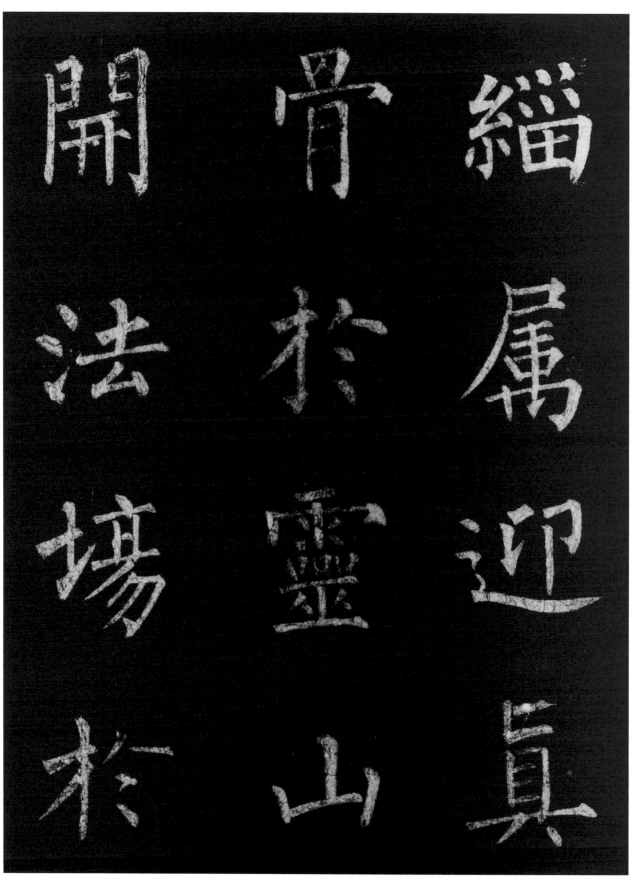

開法場於

骨於靈山

緇屬迎真

開骨

法於屬

場靈迎

於山真

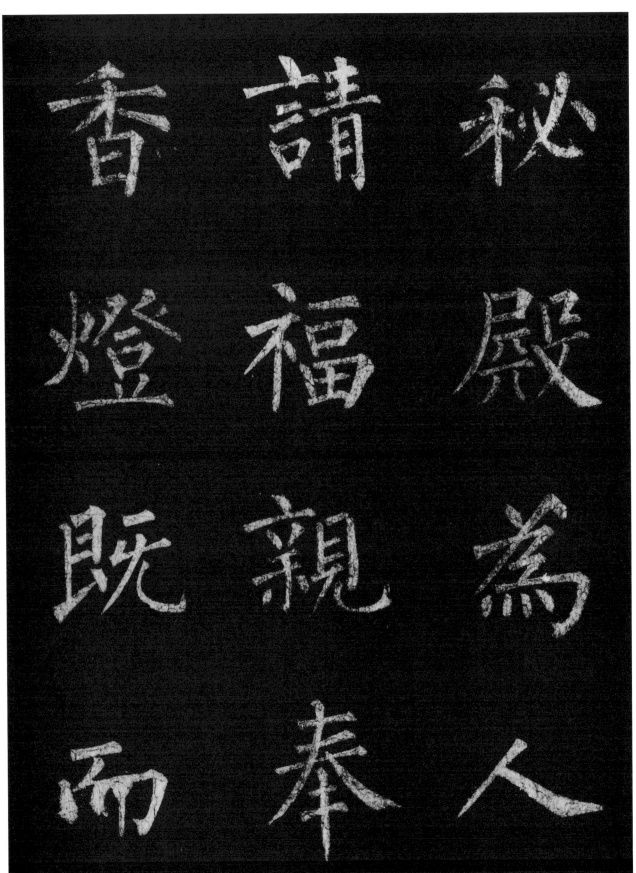

香 請 秘

燈 福 殿

既 親 為

而 奉 人

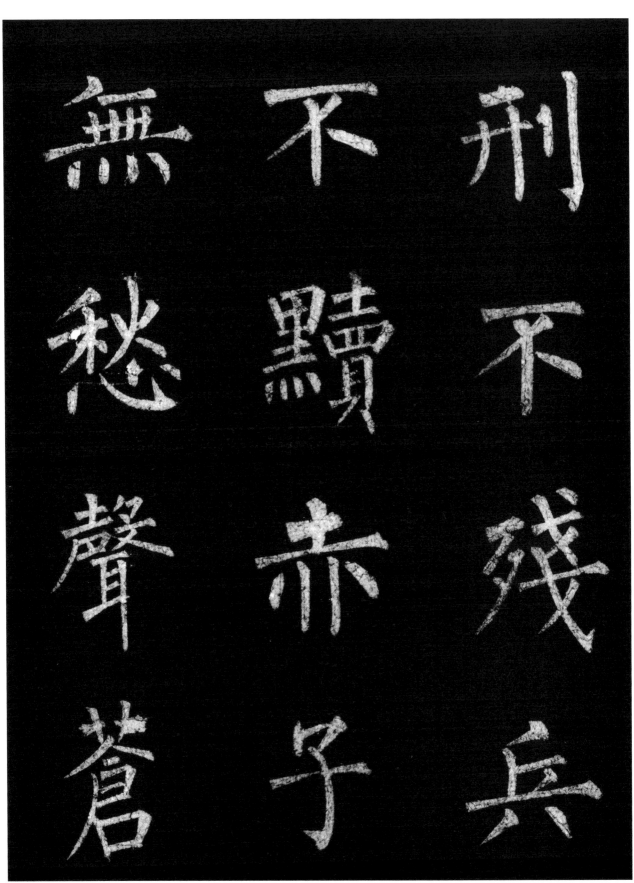

刑不

無不刑

愁黷不

聲赤殘

蒼子兵

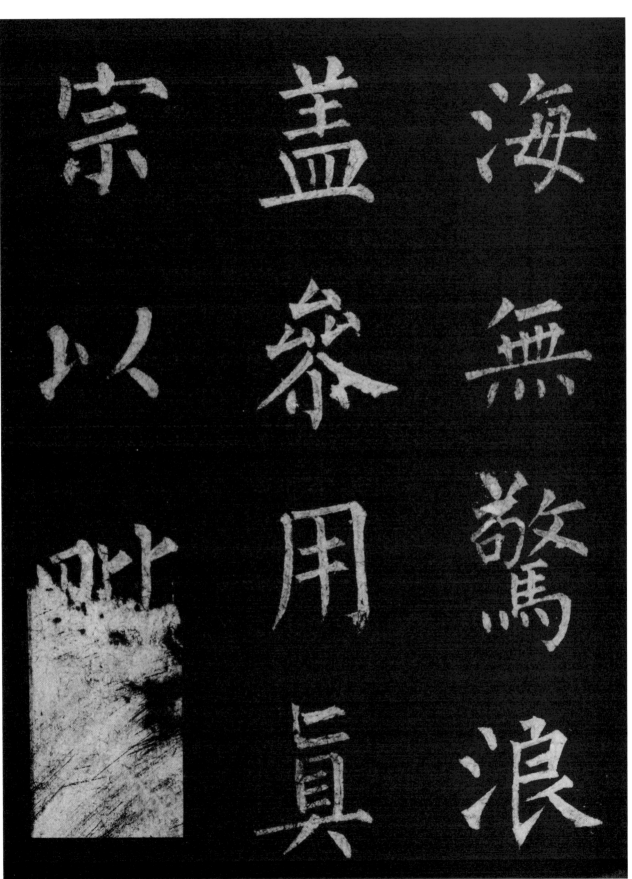

宗以毗　盖参　海无惊浪
　　用真　　
以此　用　驚
　　眞　浪

宗 蓋 海

以 黍 無

毗 用 驚

眞 浪

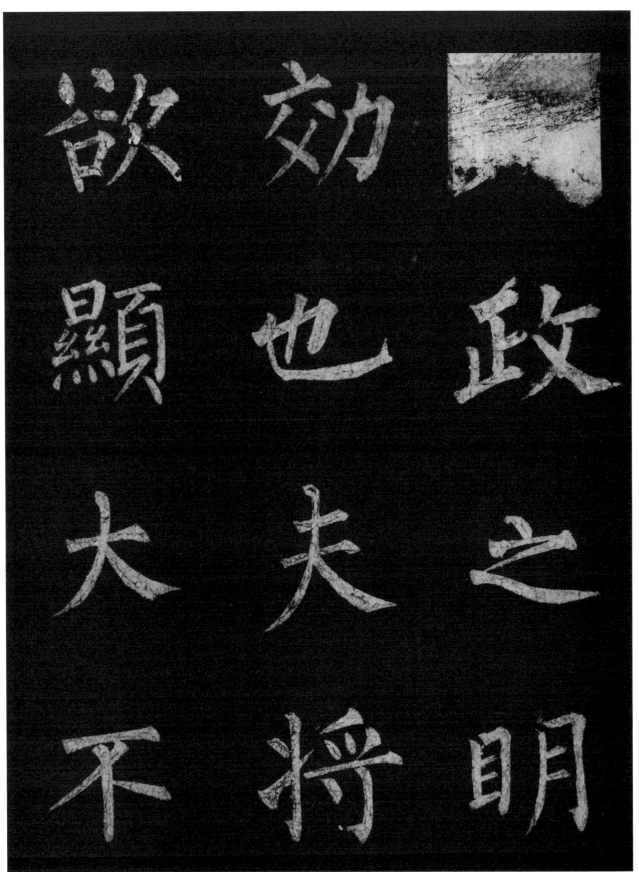

欲	効	
顯	也	政
大	夫	之
不	將	朋

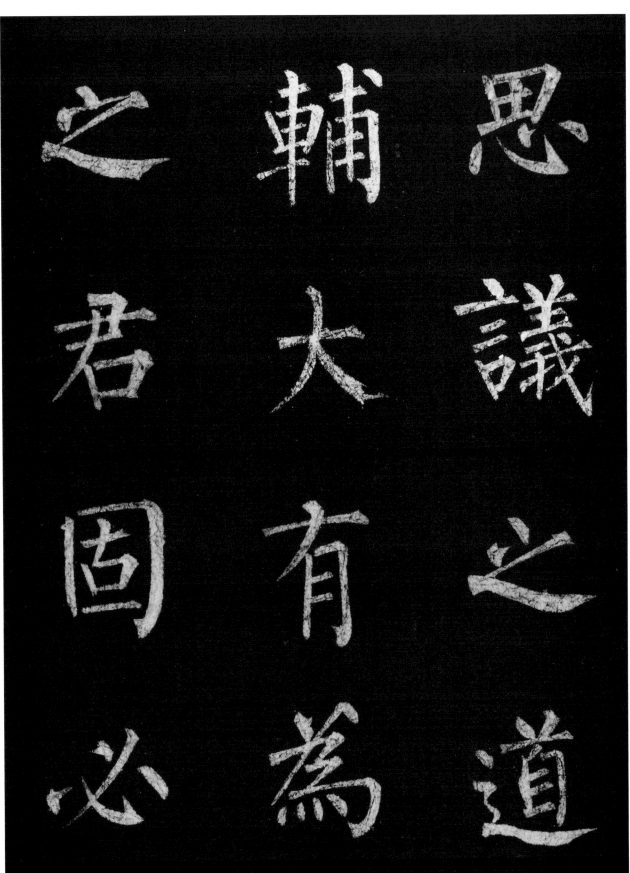

思議之道

輔大有為

之君固必

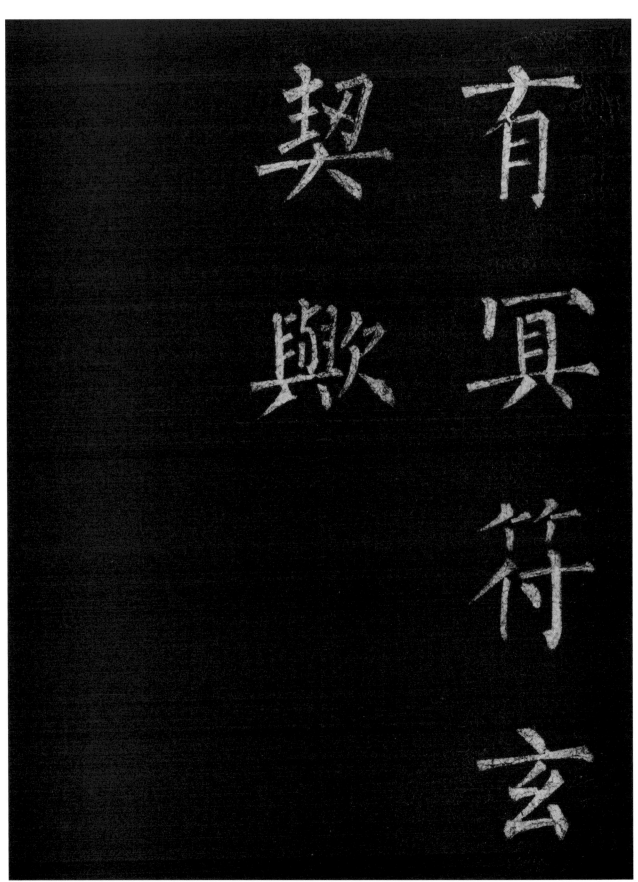

契
欺

有
冥
符
玄

《玄秘塔碑》碑文原文

唐故左街僧录、内供奉、三教谈论、引驾大德、安国寺上座、赐紫大达法师玄秘塔碑铭并序。

江南西道都团练、观察处置等使、朝散大夫、兼御史中丞、上柱国、赐紫金鱼袋柳公权书并篆额。

正议大夫、守右散骑常侍、充集贤殿学士、兼判院事、上柱国、赐紫金鱼袋裴休撰。

玄秘塔者，大法师端甫灵骨之所归也。於戏！为丈夫者，在家则张仁义礼乐，辅天子以扶世导俗；出家则运慈悲定慧，佐如来以阐教利生。舍此无以为丈夫也，背此无以为达道也。和尚其出家之雄乎！天水赵氏，世为秦人。初，母张夫人梦梵僧，谓曰：『当生贵子。』即出囊中舍利，使吞之。既诞，所梦僧白昼入其室，摩其顶曰：『必当大弘法教。』言讫而灭。既成人，高颎深目，大颐方口，长六尺五寸，其音如钟。夫欲荷如来之菩提，觉生灵之耳目，固必有殊祥奇表欤！始十岁，依崇福寺道悟禅师为沙弥，十七正度为比丘，隶安国寺。具威仪于西明寺照律师，禀持犯于崇福寺升律师，传《唯识》大义于安国寺素法师，通《涅槃》大旨于福林寺崟法师。复梦梵僧以舍利满琉璃器使吞之，且曰：『三藏大教，尽贮汝腹矣。』诸法经律论无敌于天下。囊括川注，逢源会委，滔滔然莫能济其畔岸矣。夫将欲伐株杌于情田，雨甘露于法种者，固必有勇智宏辩欤！无何，讲文殊于清凉，众圣皆现；演大经于太原，倾都毕会。德宗皇帝闻其名，征之，一见大悦。常出入禁中，与儒道议论。赐紫方袍，岁锡施，异于他等。复诏侍皇太子于东朝，顺宗皇帝深仰其风，亲之若昆弟，相与卧起，恩礼特隆。宪宗皇帝数幸其寺，待之若宾友，常承顾问，注纳偏厚。而和尚符彩超迈，词理响捷，迎合上旨，皆契真乘。虽造次应对，未尝不以阐扬为务。繇是天子益知佛为大圣人，其教有大不思议事。当是时，朝廷方削平区夏，缚吴斡蜀，潴蔡荡郓。而天子端拱无事，诏和尚率缁属迎真骨于灵山，开法场于秘殿，为人请福，亲奉香灯。

118

既而刑不残，兵不黩，赤子无愁声，苍海无惊浪。盖参用真宗以毗伽为政之明效也。夫将欲显大不思议之道，辅大有为之君，固必有

冥符玄契欤！

掌内殿法仪，录左街僧事，以标表净众者凡一十年。讲《涅槃》《唯识》经论，处当仁，传授宗主以开诱道俗者凡一百六十座。运

三密于瑜伽，契无生于悉地。日持诸部十余万遍。指净土为息肩之地，严金经为报法之恩。前后供施数十百万，悉以崇饰殿宇，穷

极雕绘。而方丈匡床，静虑自得。贵臣盛族，皆所依慕；豪侠工贾，莫不瞻向。荐金宝以致诚，殚端严而礼足，日有千数，不可殚书。

而和尚即众生以观佛，离四相以修善，心下如地，坦无丘陵。王公舆台，皆以诚接。议者以为，成就常理轻行者，唯和尚而已。夫将

欲驾横海之大航，拯迷途于彼岸者，固必有奇功妙道欤！以开成元年六月一日，西向右胁而灭。当暑而尊容若生，竟夕而异香犹

郁。其年七月六日，迁于长乐之南原，遗命荼毗，得舍利三百余粒。方炽而神光月皎，既烬而灵骨珠圆。赐谥曰『大达』，塔曰『玄秘』。

俗寿六十七，僧腊卌八。门弟子比丘、比丘尼约千余辈，或讲论玄言，或纪纲大寺，修禅秉律，分作人师。五十其徒，皆为达者。于

戏！和尚其出家之雄乎！不然，何至德殊祥如此其盛也？承袭弟子义均、自政、正言等，克荷先业，虔守遗风，大惧徽猷有时堙没，

而今合门使刘公，法缘最深，道契弥固，亦以为请，愿播清尘。铭曰：

贤劫千佛，第四能仁。哀我生灵，出经破尘。教纲高张，孰辩孰分？有大法师，如从亲闻。经律论藏，戒定慧学。深浅同源，先

后相觉。异宗偏义，孰正孰驳？有大法师，为作霜雹。趣真则滞，涉俗则流。象狂猿轻，钩槛莫收。柅制刀断，尚生疮疣。有大法师，

绝念而游。巨唐启运，大雄垂教。千载冥符，三乘迭耀。宠重恩顾，显阐赞导。有大法师，逢时感召。空门正辟，法宇方开，峥嵘栋

梁，一旦而摧。水月镜像，无心去来。徒令后学，瞻仰徘徊。

会昌元年十二月廿八日建。刻玉册官邵建和并弟建初镌。